世界名畫家全集　何政廣主編

杜象　Marcel Duchamp

曾長生等◉撰文

a

藝術家出版社

現代藝術守護神

杜象
Duchamp

曾長生等◎撰文　何政廣◎主編

藝術家出版社

目　錄

前言

馬塞爾·杜象(Marcel Duchamp 1887~1968)是一位被譽為現代藝術守護神的藝術家。事實上，他一生都反對偶像崇拜，他是旁觀者，又是創造者，他所著重的並不是藝術，而是生活本身。他的嘲諷、機智和知識，預告藝術將是什麼情況。他說過一句名言：「藝術是一種習慣成形的藥劑。」因此，他一生都在自由自在的嬉玩。也就在這種深具智慧舉動中，他成為同輩藝術家中最具左右趨勢的影響力。

杜象原是一位法國畫家，出生在浮翁附近的布蘭維勒，是著名雕刻家的外孫。他的兩位哥哥都是知名藝術家，一是雕刻家雷門·杜象·威庸，另一位是畫家傑克·威庸。一九〇四至〇五年就讀巴黎茱里安藝術學院，畫過諷刺畫，一九〇九年參展巴黎獨立沙龍。最初所畫〈父親畫像〉受塞尚影響。一九一一年參加立體主義的集團(Section d'Or)。一九一二年同時主義的作品〈下樓梯的裸女〉發表，參加一九一三年紐約軍械庫大展(Armory Show)，獲得很大迴響。一九一五年赴美，成為史蒂格里茲集團（與蘇黎世達達同時開始的反抗運動集團）的中心人物。一九一六年組成紐約獨立美術家協會。一九二六年他提倡的現代藝術大展在紐約舉行。一九四一年與布魯東一起在紐約舉行超現實主義展，並參與布魯東、恩斯特主持的《VVV》雜誌編輯。一九四七年參加巴黎超現實主義國際展。一九五四年歸化美國公民，晚年居於紐約、巴黎和西班牙等地。

杜象的作品和藝術觀，帶給二十世紀後半葉的美術家，尤其是美國藝術界極大影響力。美國費城美術館特別闢出一間專室，長期陳列杜象一生代表作。一九七七年我應美國國務院邀請赴美訪問時，曾在費城美術館參觀這間杜象專室。包括〈大玻璃〉、〈甚至，新娘被她的男人剝得精光〉、〈既有的：溺水、照明瓦斯、瀑布〉等名作均在其中。杜象利用現成物品標以奇特題目充作藝術作品，打破藝術的分類，使藝術成為一個整體。他說：「當『裸體』的景象閃入我的眼簾時，我知道它要永遠打破自然主義的奴役的鎖鍊。」杜象以虛無主義的態度，對待過去的遺產，用全新之物取代傳統藝術。他的藝術觀念成為許多後來新生代藝術家創造新藝術的護身符。

何政廣

2001 年 7 月寫於藝術家雜誌社

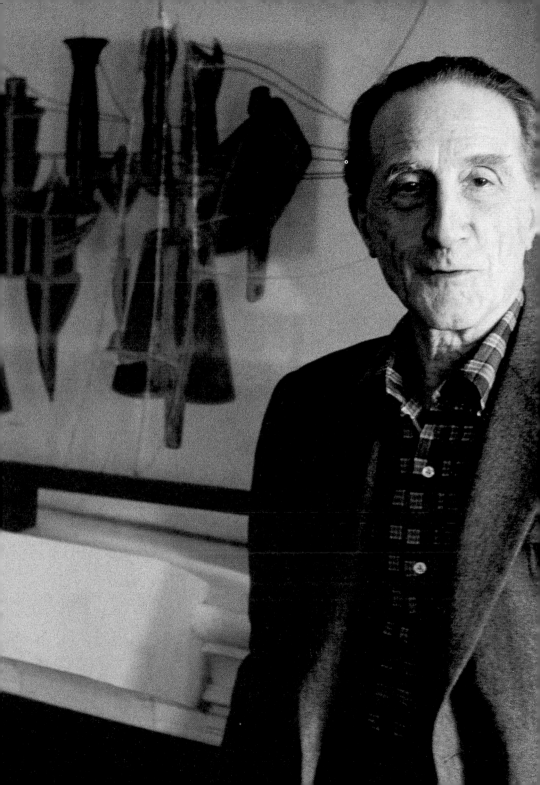

現代藝術守護神
杜象的生涯與藝術

自由嬉玩藝術的一生

　　馬塞爾·杜象（Marcel Duchamp，1887～1968），是二十世紀最具影響力的藝術家之一。不過在一九五○年之前，持有此看法的藝術家並不多。甚至於還有一些美學捍衛者，對他所獲得的殊榮不以為然，而認為此種名聲的根源相當的矛盾。

　　如果說杜象是畫家，他於一九○二年開始繪畫生涯，卻在一九二三年放棄了。有人說他更鍾意於下西洋棋，一名對他敵視的批評家甚至提出，杜象是一名聰明的棋手，因無法成為一個好畫家，才悄然地從事「反藝術」的運動。不過許多他的仰慕者卻堅稱，杜象從未沽名釣譽過，他對名聲相當漠然。

　　如果杜象真的是在反藝術，他又是如何啟發了如此多的藝術家呢？從一九二○年代的達達主義到一九三○年代的超現實主義，乃至於年輕一代的美國藝術家，杜象對他們均有

杜象攝於紐約，背景為其作品〈九個雄性的鑄形〉
（前頁圖）

一定程度的影響力。他可以說已變成了現代藝術的守護神，一位和藹可親的傳奇人物。杜象之謎是無法以一種單一的解釋找到答案的。問題主要出在，他漫長而不平凡的生涯直接探入現代藝術，經半個世紀的時間，以他那獨特又複雜的智慧來主導他的藝術發展，其過程可說是相當諷刺的。

杜象認為，二十世紀初西方藝術雖然經歷了急速的革命，但仍然是屬於純視網膜的。此種視網膜的偏好，為印象主義及隨後的各類畫派所接納，到了畢卡索及馬諦斯而達至最高點。杜象相當質疑繪畫的視覺本質，何以藝術一定要限定在純粹的視覺建構中？他要擺脫繪畫的生理局限，他所感到興趣的不僅是視覺的產物，還有觀念的問題，他要讓心智來主導繪畫。

也有人將他與舉世公認的天才人物達文西相提並論，他倆均將自己獻身於無限的藝術理念追求，將藝術視爲心智的活動，他們都認爲繪畫僅是人類眾多心智活動中的可能之一。他們之間所不同的是，杜象從未眞正脫離過藝術的範圍，他的所有創作及實驗，乃至於最引人爭議的「反藝術」，後來都變成了跟隨者的基石階梯。就以他的「現成物」爲例，他僅以簽名的動作便將之提昇到「藝術品」的地位。

　　杜象認爲幽默感比藝術的神聖性更爲重要，「藝術被當成是上了癮的藥物，那只是針對藝術家、收藏家及與之相關的人而言，藝術本身沒有絕對正確與否這回事。藝術沒有那麼偉大，也不值得如此敬畏，我不覺得藝術有什麼神祕的地方。對許多人來說，它可能是非常有用的藥物，但如果做爲宗教而言，它又不如上帝那般好用了。」

　　杜象終其一生反對偶像崇拜，他曾明確地表示，他所看重的並不是藝術，而是生活本身；所重視的也並不是傑作的創造，而是自由自在地嬉玩的智慧。

成長於藝術世家，獲雙親全力支持

　　馬塞爾·杜象於一八八七年七月二十八日出生，他的父親尤金·杜象（Eugene Duchamp）是諾曼第羅恩地區富有的公證人。杜象在兄妹中排行第三，童年生活美滿，他立志成爲藝術家並沒有經過太多的掙扎，他的兩名兄長加斯頓（畫家），後來改名爲傑克·威庸與雷門·杜象·威庸（雕刻家），以及妹妹蘇珊·杜象，均和他一樣相繼離開家鄉，前往巴黎追求藝術，這不得不歸功於家庭的包容力。尤金·杜象不僅尊重孩子們的決定，還同意在子女的藝術生涯發展初期，提供每一個人生活的基本開支。

　　這樣的決定當然也獲得他母親的全力支持，他的母親自幼即成長在一個藝術氣氛濃厚的家庭中，不但音樂素養極高

坐在窗邊的男子
1907 年
油彩、畫布
55.6 × 38.7cm
紐約席斯勒藏
(右頁圖)

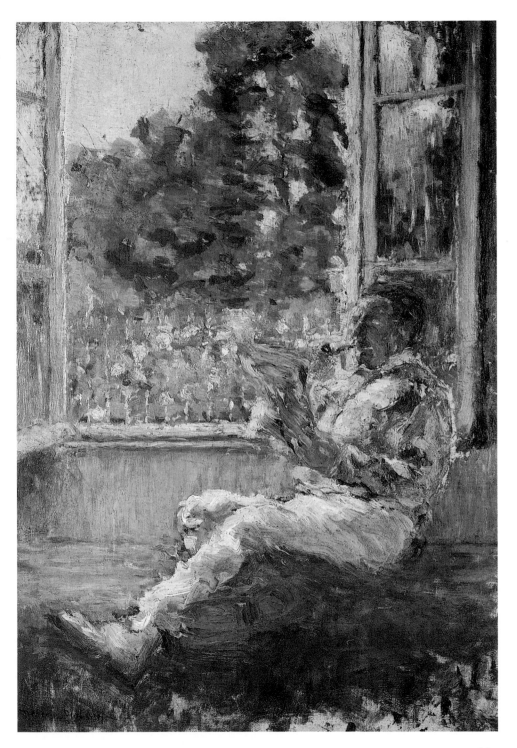

11

又具才情。杜象的外祖父艾密勒‧費得里克‧尼可拉（Emile Frederic Nicolle）是一名成功的羅恩地區船務公司的代理商，卻鍾情於雕刻藝術。不用說，杜象家中的牆壁上掛滿了外祖父的繪畫及版畫作品。杜象的兄弟傑克後來也成為國際知名的藝術家，而他自己在早期即精通於繪畫的製作過程，這均與家學淵源有著密切的關係。

杜象很早即在素描及速寫上顯露出才華，但大部分的習作均丟失了，現在從他所留下的少數此類作品中，觀者可以發現杜象很快即能融入他同時代的藝術潮流。一九○二年，也就是當他十五歲時，所畫標題為〈布蘭維勒的風景〉及〈布 圖見 14 頁 蘭維勒的教堂〉的油畫，即是典型的印象派畫風，一九○四年當他也跟隨他的兄弟進入巴黎的茱里安藝術學院就讀時，他的肖像畫及風景作品，已顯露出他開始受到塞尚的影響。

一九○六年底，杜象自軍中服役一年返回巴黎後，即開始以野獸派的大膽色彩來作畫，那時野獸派在馬諦斯的主導下，正獨領風騷，杜象持續野獸派的風格直到一九一○年，他的此類作品主要以肖像畫為主，也有一些女性裸體習作。

此時杜象正像他的兄弟以及其他許多藝術家一樣，主要依靠為一些報章雜誌繪製插圖為生，他曾為《法蘭西郵報》、《娛樂新聞》畫過插圖，他精於此道，多少會引來一些藝術家的批評，稱他此時期的作品不能領悟人生災難痛苦，認為他必須要謹慎行事才不致於落入安適輕鬆的陷阱中。然而在一九一○年時杜象畢竟還未開始關注最新的藝術發展。

一九○七年畢卡索的〈亞維儂的姑娘〉震動了歐洲藝壇，開啟了立體派的革命。立體派（Cubism）反對所有傳統的美學觀念，而主張以全新的方式來觀察藝術與人類世界，立體派的畫家放棄了正統美學、模仿自然以及虛幻的透視空間，他們任意地打破了物體的造形，以便能夠自由地描繪他們自己心中的真實見解。此正如畢卡索所言：「那並不是要

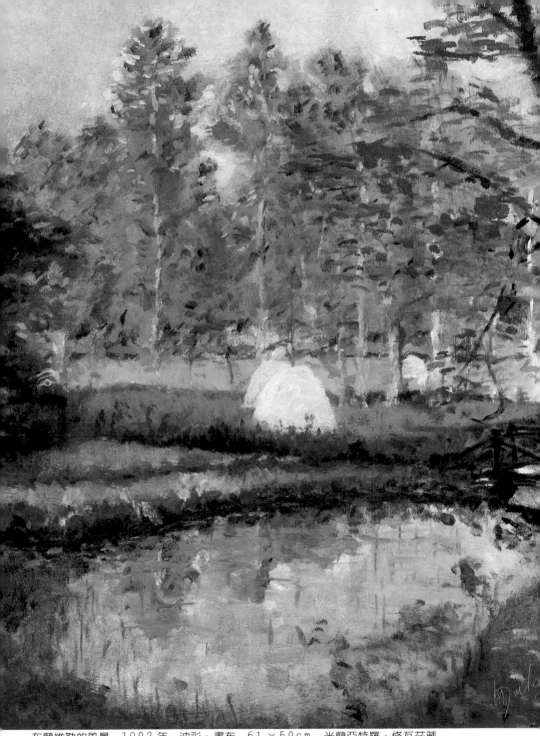

布蘭維勒的風景　1902年　油彩、畫布　61×50cm　米蘭亞特羅‧修瓦茲藏

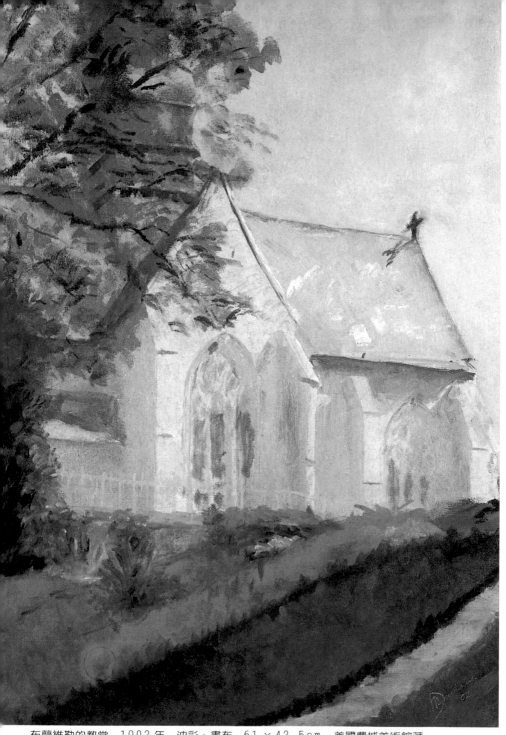

布蘭維勒的教堂　1902 年　油彩、畫布　61 × 42.5 cm　美國費城美術館藏

14

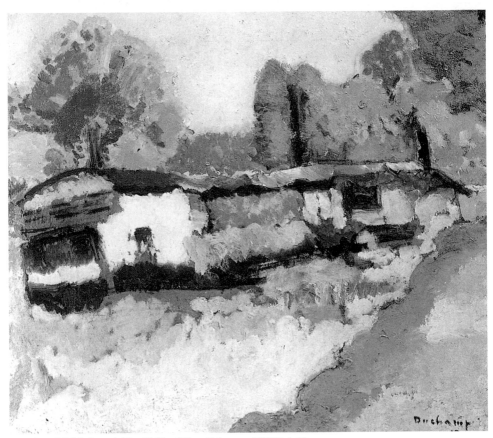

洗濯船　1910年　卡紙、油彩　66×74cm　紐約私人藏

表現你所看見的，而是要表達你所知道的。」

　　於此同時，義大利也在一九○九年發起了另一種不同的未來主義（Futurism）藝術運動，其主要發起人為義大利詩人兼劇作家菲利波・馬里奈諦（Filippo T. Marinetti），一九○九年他在巴黎《費加洛報》的第一次未來主義宣言中稱，世界的榮耀因新的美學而益增光輝，那是一種速度之美。他在一九一○年更與義大利畫家包曲尼（Boccioni）、巴拉（Balla）、卡拉（Carra）、魯梭羅（Russolo）及塞凡里尼（Severini）簽署了第二次未來主義宣言，將未來主義延伸到視覺藝術，而未來主義藝術的基本原則即是動態機能主義

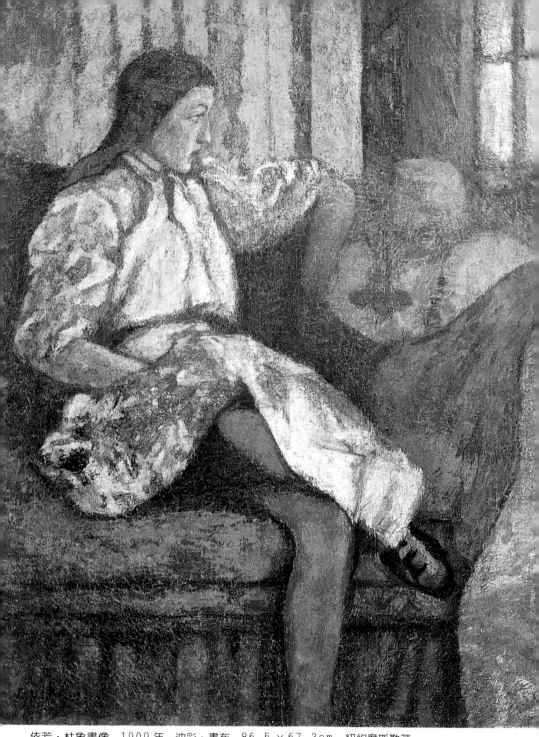

依芳・杜象畫像　1909年　油彩、畫布　86.5×67.3cm　紐約席斯勒藏

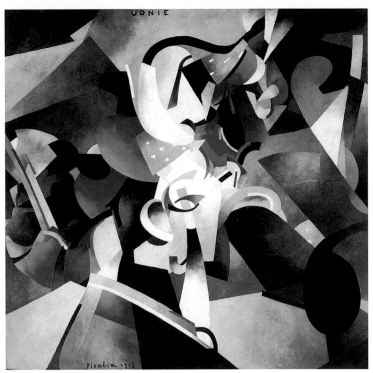

畢卡比亞　UDNIE　1913年　油彩、畫布　290×300cm
紐約現代美術館藏

（Dynamism）。未來主義畫家不再描繪固定的瞬間時刻，而
是在畫布上再現生命本身的動態感覺，他們均認為，現代人
的生活是速度的、鋼鐵的、熾熱的，此即機器時代的來臨。

　　未來主義有時也被史家描述為第一次的「反藝術」運
動，它反對傳統美學的崇高和諧與美好品味，包曲尼甚至於
主張，雕塑的傳統材料大理石與青銅，應該改由更寬廣的素
材，如：玻璃、木材、水泥、紙板、鐵、皮革、布料、鏡子
等材料來替代。立體派雖然在製作拼貼作品時，也採用了部
分此類材料，不過仍然保持著其美學上的造形基本概念。然
而未來主義卻以活動代替造形，以激情代替沉思，他們對高

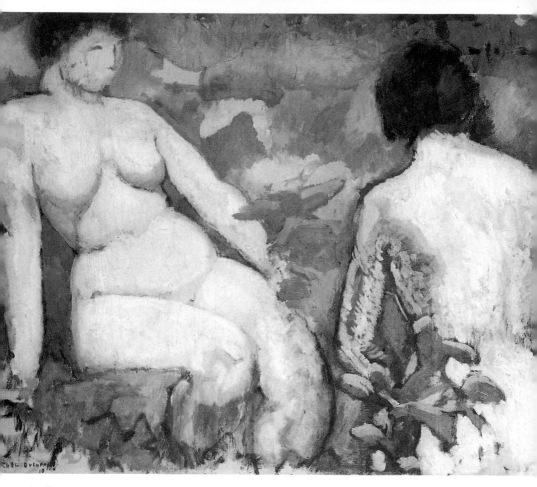

級藝術的傳統目標不屑一顧，此一態度對以後的藝術發展影響至深，它為後來更具侵略性的「達達主義」（Dadaism）反藝術運動，開啟了先河。

二裸婦　1910 年
油彩、畫布
71.5×91cm
巴黎國立現代美術
館藏

在巴黎：從野獸派、立體派到未來派

　　杜象兄弟到了巴黎後，大哥加斯頓改名為傑克・威庸（Jacques Villon），後來成為知名的插圖畫家與版畫家，雷門則改名為杜象・威庸（Duchamp Villon），他被許多同時代的藝術家公認為是杜象兄弟中最具才氣的一位，他當時已開始運用立體派的原理來從事雕塑的創作。馬塞爾・杜象雖然不

圖見 188、189 頁
圖見 177 頁

18

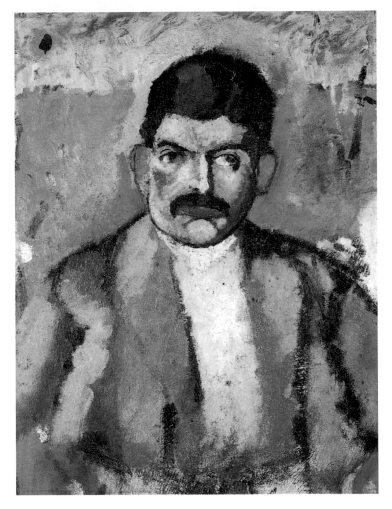

久之後成為家族中最大膽的改革者，不過他與妹妹蘇珊早期
仍顯得青澀未開。馬塞爾予人的印象是謙虛、害羞而具才
華，是名有希望的年輕藝術家，他當時的確對任何人尚不構
成威脅。對杜象而言，他自己感覺到立體派似乎缺乏某種幽
默感，同時他對立體派沒完沒了的僵硬化討論也不感興趣。

　　此時期與杜象交往較密切又談得來的藝術家是法蘭西斯
‧畢卡比亞（Francis Picabia），畢卡比亞是一名才氣橫溢相
當狂野的年輕人，他比杜象大六歲，當時剛從印象派的畫風
轉入立體派。畢卡比亞是西班牙貴族的後裔，他父親當時是

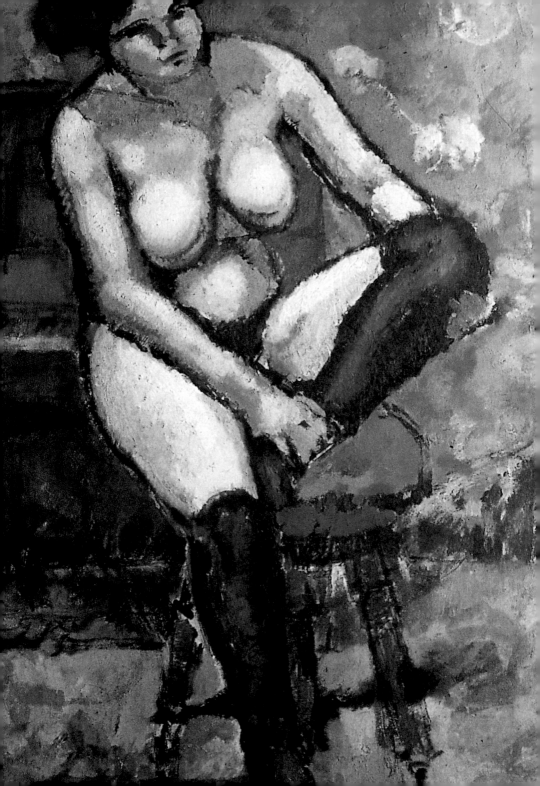

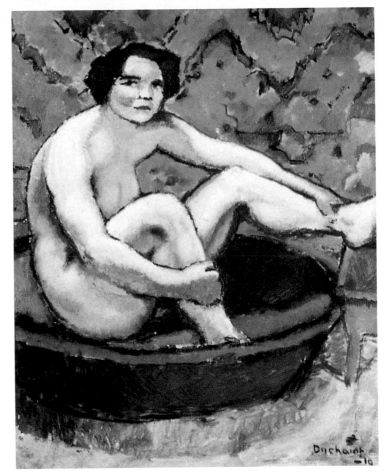

盆中浴女
1910 年
油彩、畫布
92 × 73cm　私人藏
（右圖）

穿黑絲襪的裸婦
1910 年
油彩、畫布
116 × 89cm
巴黎私人藏
（左頁圖）

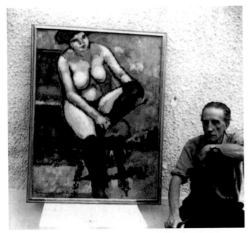

杜象與〈穿黑絲襪的裸婦〉合影

古巴駐巴黎公使館的武官，富有的家
庭讓他可以維持揮霍無後顧之憂的生
活，他經常將家中所收藏的大師級作
品取下，換上他自己的臨摹作品，而
把出售原作所得來的錢用來購買珍貴
的郵票。他性情開朗，喜歡開快車、
交女朋友，經常在言談中流露出天生
的幽默感。

　　杜象的幽默相較之下文雅得多，

父親畫像 1910 年 油彩、畫布 92×72.5cm 美國費城美術館藏

有人曾問杜象在布蘭維勒的老家是否充滿歡樂笑聲，他思索
了片刻回答稱，他母親是一位寡言慎行的嚴謹婦女，有時還
顯得相當憂鬱。不過父親則略帶幽默感，兄弟之間相處相當
開朗，他不知道自己是受到父親的遺傳還是由於兄弟的影
響？他總是厭惡嚴肅的生活方式。杜象認爲幽默可以爲嚴肅

23

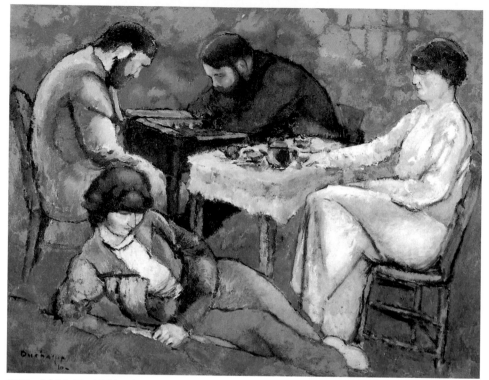

下棋　1910年　油彩、畫布　114×116cm　美國費城美術館藏

的思維找到逃避的出口。

　　巴黎當時雖然有不少藝術家支持立體派，卻不願意完全
斷絕對自然物的模仿，他們經常在杜象兄弟靠近普托的工作
室聚會，其中包括羅伯‧德洛涅（Robert Delaunay）、勒澤
（Léger）、格萊茲（Gleizes）、梅京捷（Metzinger）、亨利‧
佛康尼（Henry Fauconnier）、安德烈‧羅特（André Lhote）
等人，這個有別於畢卡索與勃拉克的集團，即所謂的普托集
團（Puteaux Group）。杜象雖然也參與了普托集團的討論，
他卻能成功地融合了立體派的原理，到了一九一〇年底，他
已放棄了野獸派，而開始採用立體派風格的黯淡色彩與平坦
分割的畫面。

　　杜象一九一一年所作的〈小夜曲〉，即是以立體派的手

小夜曲　1911年
油彩、畫布
145×113cm
美國費城美術館藏
（右頁圖）

24

棋手的畫像　1911 年　油彩、畫布
50×61cm　巴黎國立現代美術館藏

棋手的畫像習作　1911 年　木炭、畫紙
49.5×50.5cm　紐約私人藏
（左圖）

棋手的畫像　1911年　油彩、畫布　108×101cm　美國費城美術館藏

法來描繪母親與姐妹們合奏時家庭音樂會的一景，此作品相
當受到普托集團的肯定，他同年所畫的另一幅〈棋手的畫
像〉，也是以此手法繪製的。不過，從那一年杜象所作的其
他畫作顯示，他已開始對立體派以外的觀念逐漸關注，就以

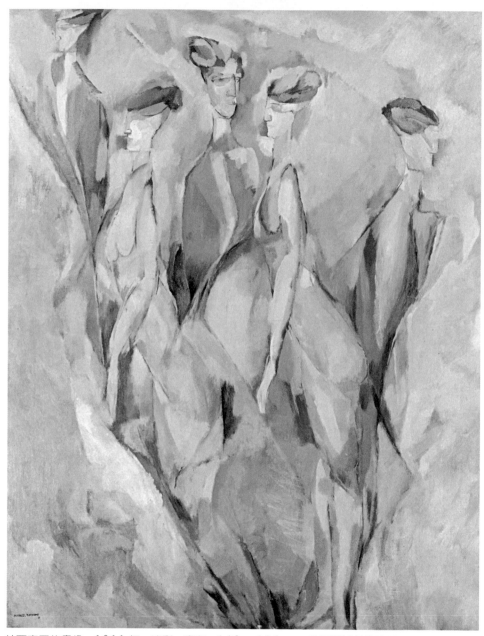

杜西奈亞的畫像 1911年 油彩、畫布 146×114cm 美國費城美術館藏
杜西奈亞的畫像（局部）1911年 油彩、畫布 146×114cm 美國費城美術館藏
（右頁圖）

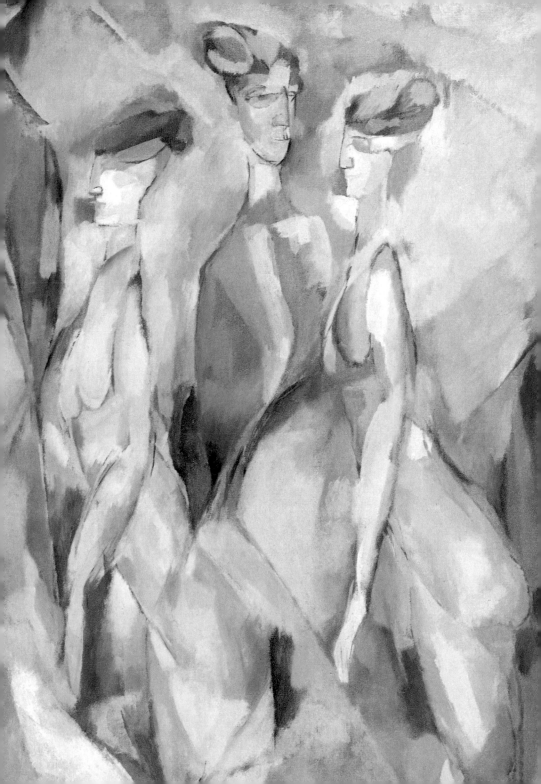

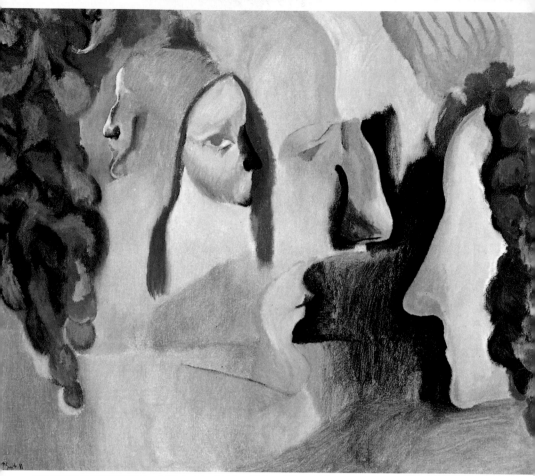

遭撕裂的依芳與瑪德蘭　1911年　油彩、畫布　60×73cm　美國費城美術館藏

一九一一年他所畫的另一幅〈杜西奈亞的畫像〉爲例，一名
婦女的身體在畫面上重複出現了五次，據杜象解釋，這五個
意象暗示著一種在空間運動的想法，此視覺理念所關心的，
似乎較接近未來主義的想法，而不是立體派的觀點，立體派
的藝術基本上還是屬於靜態的。尤其該作品已隱約顯現出杜
象式的幽默感，畫中女體好像插在花瓶中的花朵，其中有三
個是著衣的，而另二個則是裸體的。

　　在〈遭撕裂的依芳與瑪德蘭〉一作中，杜象分解與重構

圖見28頁

站與跪的裸體
1910～1911年
油彩、畫布
127.5×92cm
美國費城美術館藏
（右頁圖）

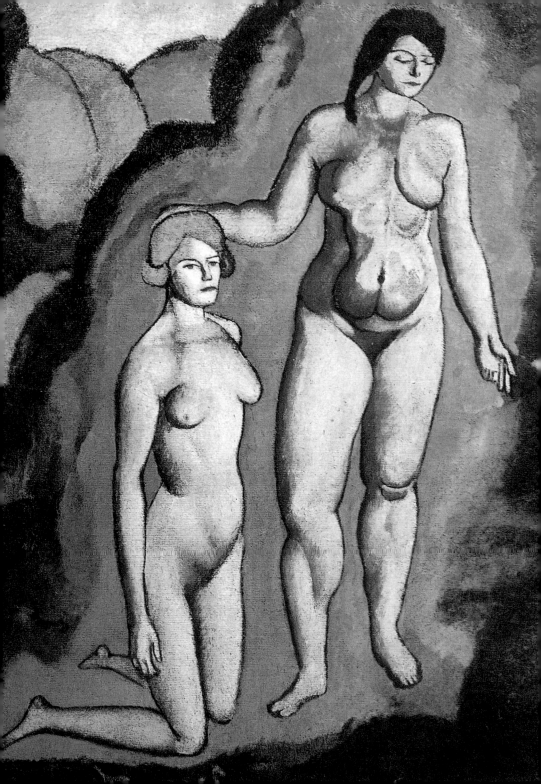

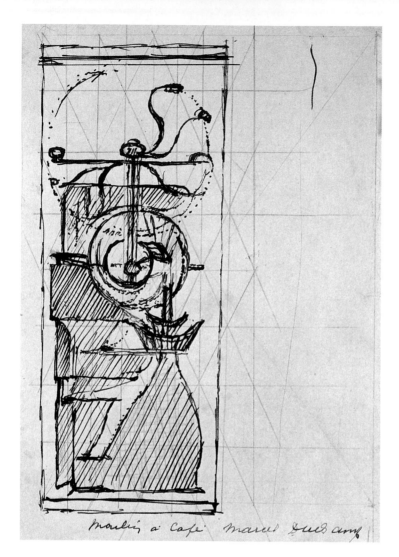

造形的立體派手法，已被運用來表達時間而非空間，他在圖
中將他兩個妹妹的側影予以重疊，描繪她們由少女逐漸老化
的過程。

　　自一九一一年底杜象開始進入奇幻的機械想像中，他在
〈咖啡磨坊〉作品中，創作出機器的幻想生活，這不僅是他
後來創作的踏腳石，同時也較他同時代的立體派藝術家更具
革新精神。

咖啡磨坊　1911年
卡紙、油彩
33×12.5cm
倫敦泰德美術館藏

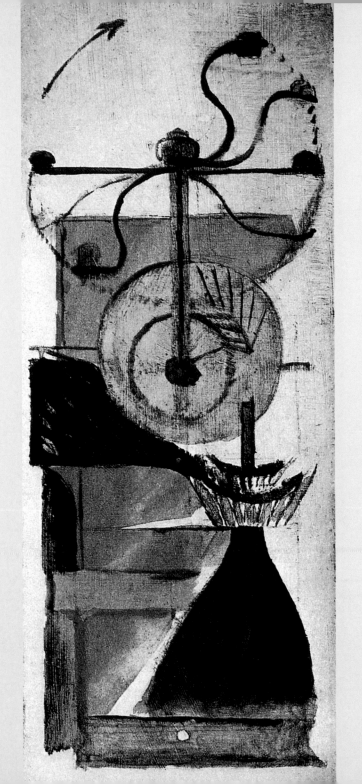

青春的少年與少女　1911年　油彩、畫布　65.7×50.2cm　米蘭亞特羅‧修瓦茲藏
青春的少年與少女（局部）1911年　油彩、畫布　65.7×50.2cm　米蘭亞特羅‧修瓦茲藏
（右頁圖）

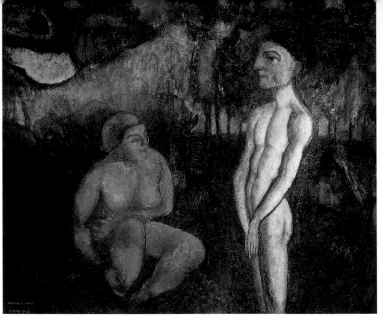

樂園
1910～11 年
油彩、畫布
114.5×128.5cm
美國費城美術館藏

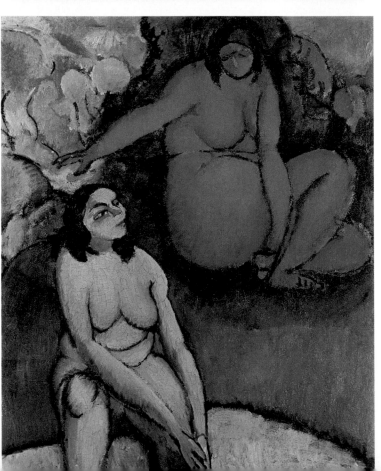

洗禮　1911 年
油彩、畫布
91.7×72.7cm
美國費城美術館藏

裸中裸
1910～1911 年
油彩、卡紙
65×50cm
巴黎私人藏
（右頁圖）

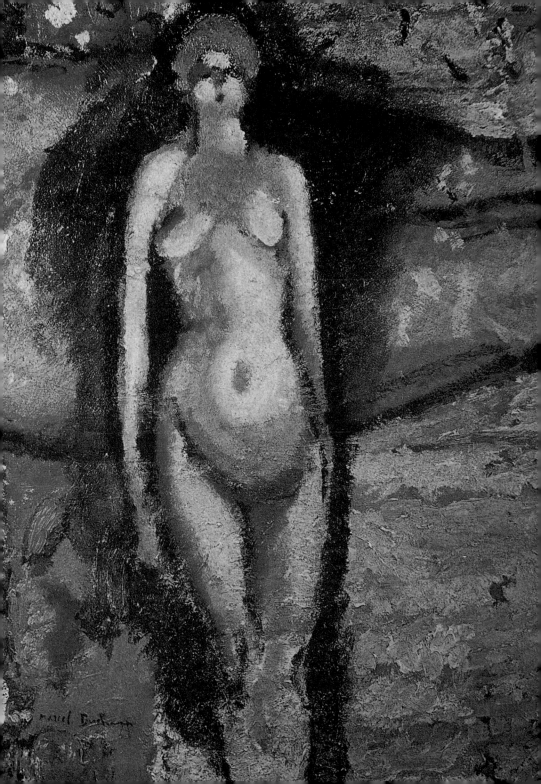

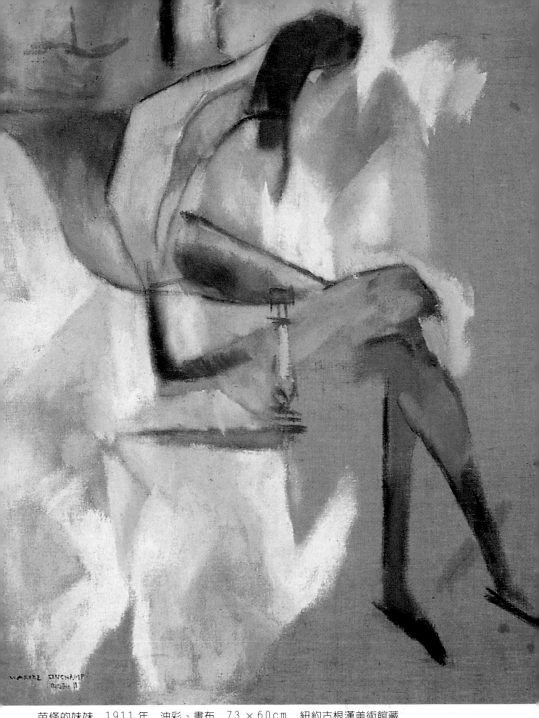

苗條的妹妹　1911年　油彩、畫布　73×60cm　紐約古根漢美術館藏

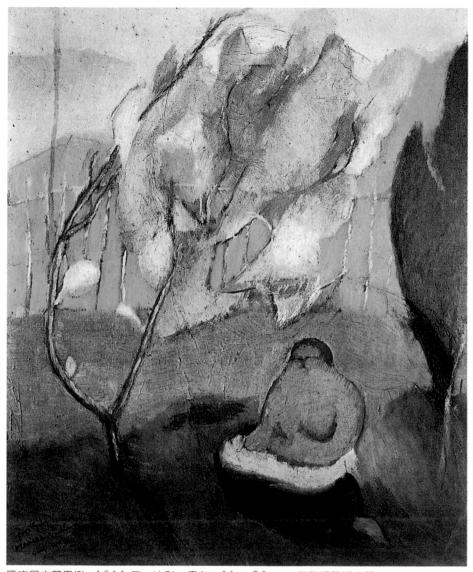

風吹日本蘋果樹　1911 年　油彩、畫布　61×50cm　巴黎哲曼博士藏

　　一九一二年初，他將曾爲象徵派詩人茱勒·拉佛格
（Jules Laforgue）詩集所作插圖裸體素描習作，進一步繪製成
一幅巨作，不過他已將之做了某些改變，新作不似習作那般
具象而可辨識，同時他也著眼於表現該裸體在音樂廳步下樓

風景　1911 年　油彩、畫布　46.3×61.3cm　紐約現代美術館藏

梯的動感。這幅標題爲〈下樓梯的裸女〉，花了杜象大約一個月的時間才完成，畫中的人物似乎在下樓梯的動作中被機械抽象化了，他還將標題寫在畫作的下端，使之在視覺與心靈上均成爲作品結構的一部分。

　　此時未來主義已成爲柏林乃至東京等大都市的頭條新聞，不過未來主義欲以動態來表現生活的一般變動機能之意圖，卻在巴黎引起了極大的爭議。對許多立體派的畫家們而言，杜象在空間表現動感的畫風，已接近未來主義，同時他

下樓梯的裸女第 1 號
1911 年
油彩、畫紙
96.7×60.5cm
美國費城美術館藏
（右頁圖）

40

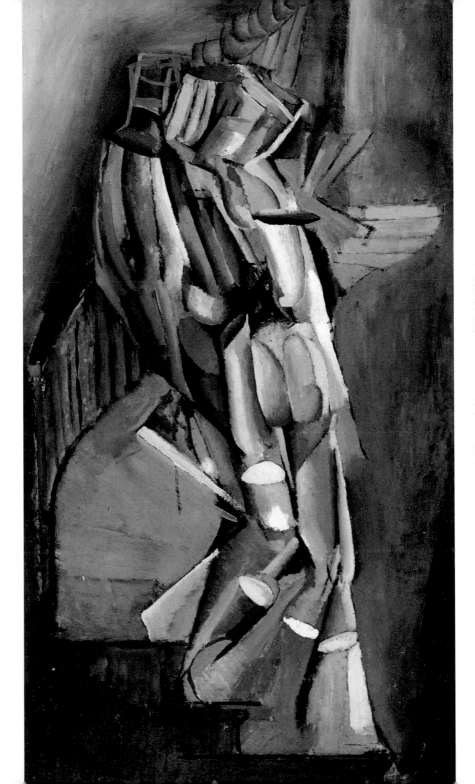

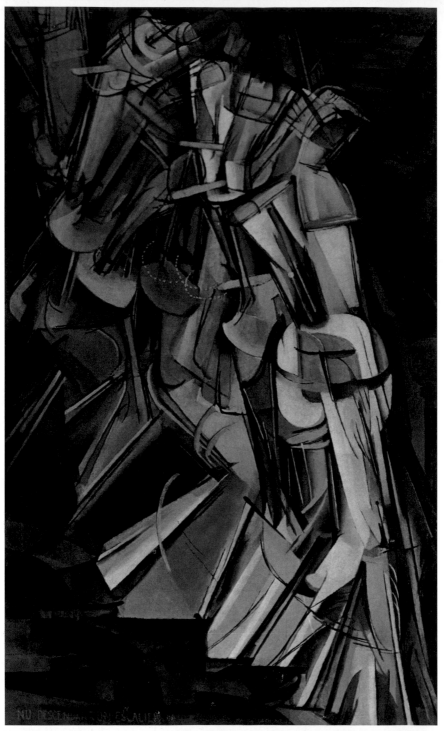

下樓梯的裸女第 2 號　1912 年　油彩、畫布　147.3×89cm　美國費城美術館藏
下樓梯的裸女第 2 號（局部）　1912 年　油彩、畫布（右頁圖）

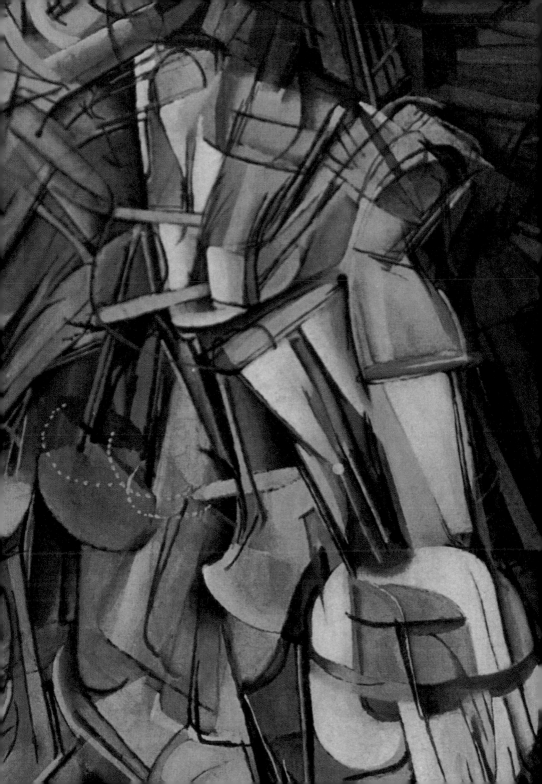

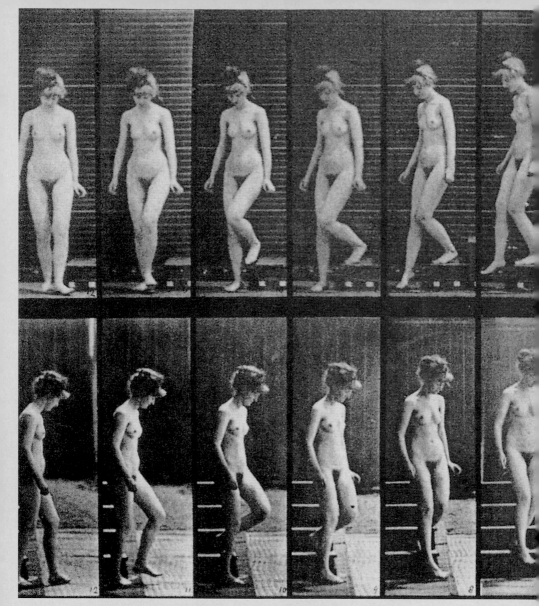

下樓梯的裸女連續影像 側面（上）及正面（下） 攝影家Eadweard Muybridge作品 約1884～1885年

們也認爲，杜象的畫作主題，似乎是在嘲諷立體派的理論，
因爲立體派的主題主要限定於日常生活的物品，諸如咖啡
桌、煙斗、吉他、酒瓶、酒杯等，而裸體並不是適當的表現
主題。其實在未來主義一九一○年的宣言中，也曾以「噁心

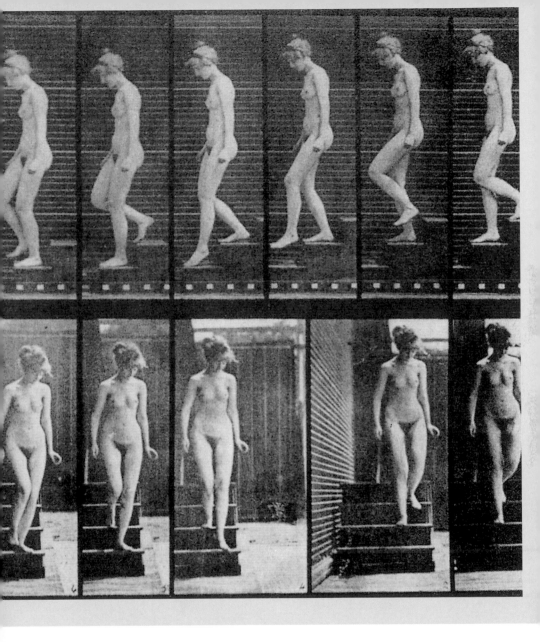

與乏味」的字眼抨擊裸體畫作。普托集團的立體派藝術家們
還爲此開會，決定將杜象的新作品排絕於那年在巴黎所舉辦
的獨立沙龍展的名單之外，杜象從哥哥處得知這個消息後，
黯然地自展場把自己的作品搬運回家。不過，此事卻成爲杜

45

下樓梯的杜象　艾里奧特・艾里索封攝影

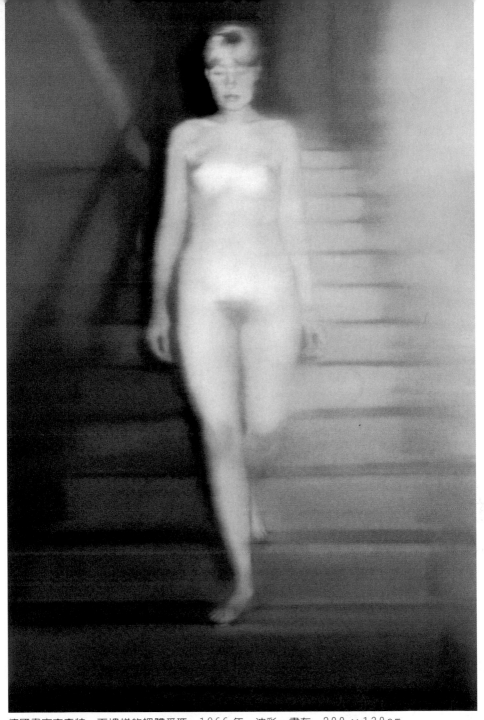

德國畫家李奇特　下樓梯的裸體愛瑪　1966 年　油彩・畫布　200×130cm
（李奇特這幅取材自杜象〈下樓梯的裸女〉，欲向前輩大師證明繪畫並非死的）

象藝術生涯的轉捩點，此後他即不再對任何藝術團體感到興趣了。

自食其力開始新計畫探索

一九一二年，巴黎經世紀交替所醞釀累積的藝術能量，已形成一股旋風，畢卡索與勃拉克（Braque），此時正以他們新創的拼貼手法，將立體派帶入了一個全新的局面。法國立體派畫家羅伯·德洛涅及捷克裔的法蘭克·克普卡（Frank Kupka），已接近玄祕主義（Orphism）或全然抽象的畫風。在慕尼黑，另一積極活動的現代主義中心，瓦西里·康丁斯基（Wassily Kandinsky）也有同樣的探索。隨後的二年，俄國萌生了至上主義（Suprematism）與光射主義（Rayonism）。一九一七年英國出現了漩渦主義（Vorticism），而荷蘭則有風格派（De Stijl）的產生。這些可以說都是受到以巴黎為主的立體派與未來派之影響而促發的。

杜象此時的處境相當脆弱，他的作品包含了立體派與未來派兩種成分，他不僅已掌握住他那個時代的風潮，同時還超前了時代的腳步，不過卻缺少了一絲現代主義的競爭勇氣。在他取回了獨立沙龍展參展的〈下樓梯的裸女〉後，又以同樣的手法著手繪製另一巨畫〈被敏捷裸女包圍的國王與王后〉，他在繪製此作品之前，曾為同一主題作過兩件速寫。一九一二年七月，杜象第一次出國旅行，在慕尼黑停留了二個月，在此期間他還迅速地完成了二件關於〈新娘〉的作品。不過動感已有所改變，在〈被敏捷裸女包圍的國王與王后〉中，觀者如同一個旅者般，正觀看機械化的裸體之表相，然而在〈新娘〉中，觀者已進入了裸體的機能中一瞥，可感受到機械形象所帶給人的神祕奇特又直觀的解剖暗示。此二作品雖然運用的是立體派的手法，不過已有了不同的效果，這也是杜象探索他自己獨有的繪畫造形的巔峰階段。

圖見 42 頁
圖見 50 頁

新娘　1912 年
油彩、畫布
89.5 × 55cm
美國費城美術館藏
（右頁圖）

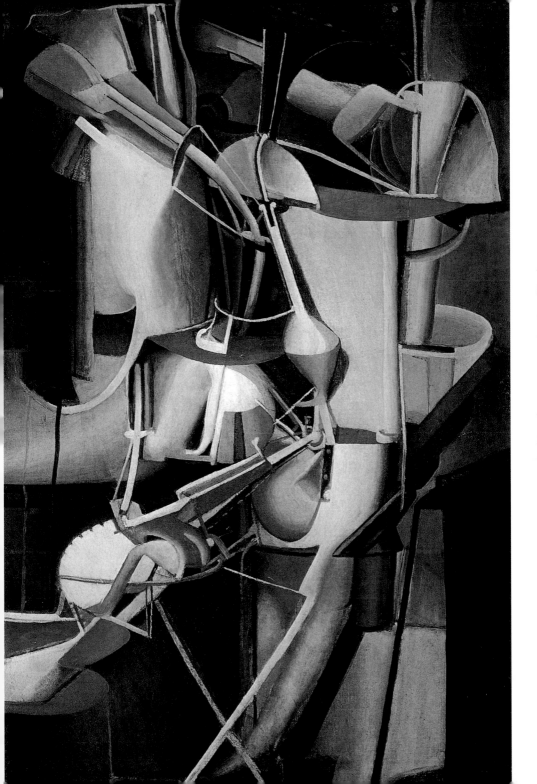

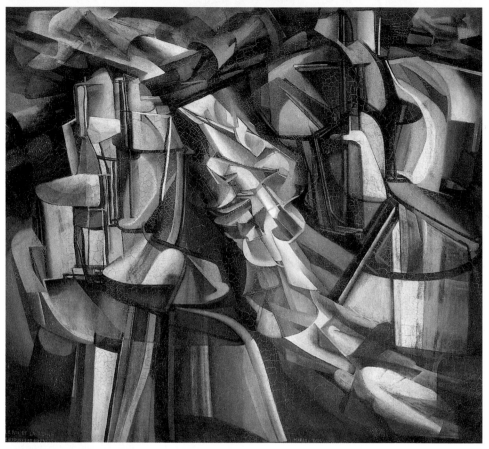

被敏捷裸女包圍的國王與王后　1912年　油彩、畫布　114.5×128.5cm　美國費城美術館藏

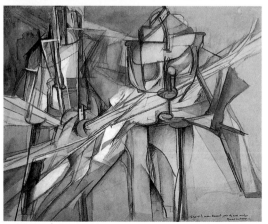

被敏捷裸女包圍的國王與王后　1912年
鉛筆、畫紙　27.3×39cm　美國費城美術館藏

被敏捷裸女包圍的國王與王后（局部）
1912年　油彩、畫布　114.5×128.5cm
美國費城美術館藏（右頁圖）

被敏捷裸女包圍的國王與王后　1912年　水彩、畫紙
48.9×59.1cm　美國費城美術館藏

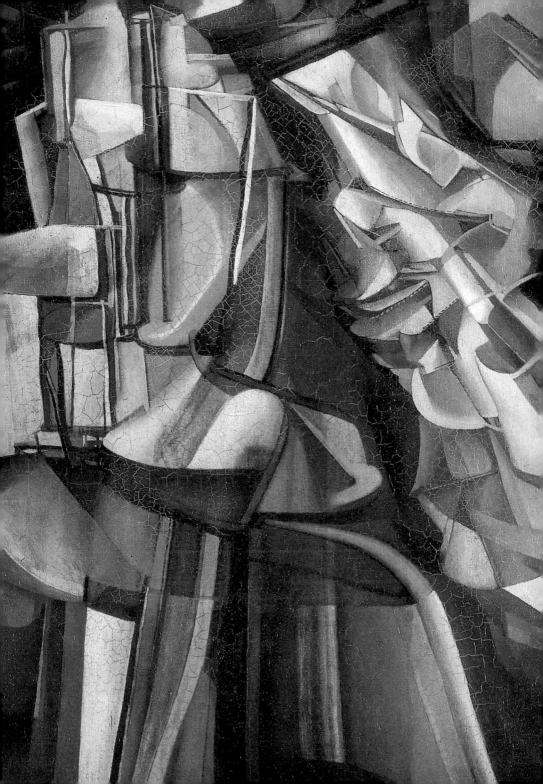

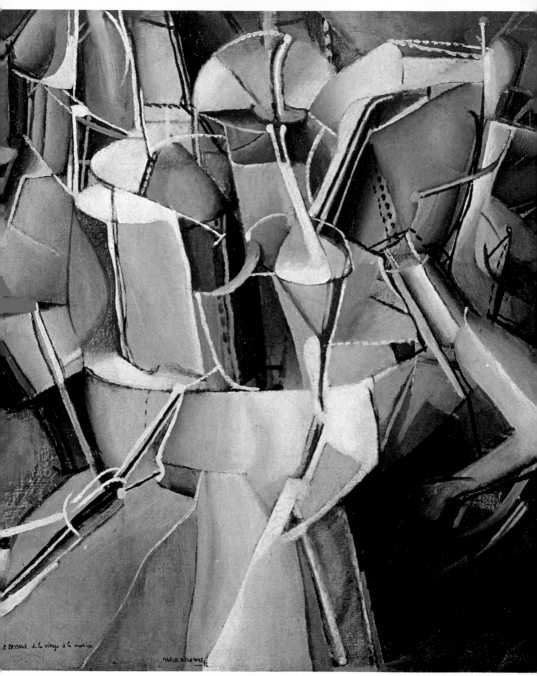

從處女變成新娘　1912年　油彩、畫布　59.4×54cm　紐約現代美術館藏

 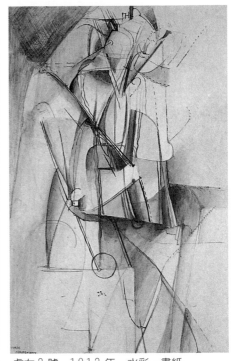

處女1號　1912年　鉛筆、畫紙　3.6×25.2cm
美國費城美術館藏

處女2號　1912年　水彩、畫紙
40×25.7cm　美國費城美術館藏

圖見49頁

杜象從慕尼黑返國後，即中止了對繪畫的探索，因爲他認爲此舉可能會將他帶進美感的陷阱中。杜象的知友羅伯托‧馬塔（Roberto Matta Echaurren）則認爲，杜象的〈新娘〉作品，已將他引入了藝術的新問題上，此即描繪頃刻間的改變，此改變的理念這般深奧，將可能會耗費他一生的時間去追求，而杜象寧願將他的自由投入諷刺與幽默的私密世界中。杜象自己也曾表示過：「自慕尼黑歸來後，我就中止了對立體派的探討，這也就是說我已不在意我的繪畫發展，今後我將嘗試其他較個人的方式，當然，我無法預料誰將會對我所做的事感到興趣。」

杜象一九一二年九月間返回巴黎後，即很少再與藝術圈來往，爲了兄弟的情面，他雖然將他那引人爭議的〈下樓梯

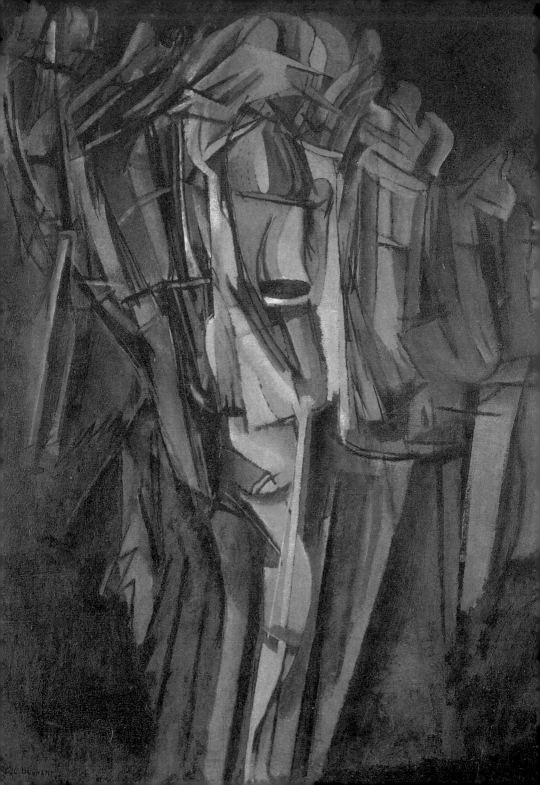

圖見 42 頁

的裸女〉送往參加該年秋季的黃金分割沙龍展，也並未絲毫改變他將與巴黎藝術團體劃清界線的決心。不過此時杜象已面臨了生活的問題，他不想出售他的繪畫作品，如今全心投入新的創作計畫，而此日益擴大的企圖心可以說對他的生計毫無幫助。一九一三年他決定在聖傑尼維夫圖書館，謀個圖書館員的差事，薪水雖然很少，卻已足夠他維持基本的生活需要，因工作相當輕鬆，讓他有許多自由的時間去專心他的新計畫。此時期他的創作演化，主要是一些利用廢紙所記錄下來即興帶詩意的個人智慧札記。

杜象在這段時間最常來往的朋友是畢卡比亞及吉拉姆·阿波里洒爾（Guillaume Apollinaire）。畢卡比亞是一個富於急智而多變化的人，而阿波里洒爾則較爲浮華燦爛，據說他還是一個私生子。阿波里洒爾是一名才華橫溢的詩人，自一九〇〇年來到巴黎後，逐漸成爲新運動的主要發言人，即所謂他自己所稱的藝術的「新精神」，他對繪畫深感興趣，也像詩人波特萊爾（Baudelaire）一樣經常寫一些藝術評論的文章。

阿波里洒爾認識許多重要藝術家，他經常成爲不同藝術社團之間聯絡的橋樑。他創造了不少新名詞，使一些新的藝術運動爲大眾所知，其中包括玄祕主義，同時性主義（Simultaneism），及超現實主義（Surrealism），他不僅親自參與這些運動，並且還爲那個充滿傳奇的時代，創造了許多傳奇故事。阿波里洒爾可以說是當時巴黎最具影響力的藝評家，在他於一九一二年與杜象首次見面時，他正準備發表《美學的沉思：立體派畫家》，此書對新繪畫的開展，具有決定性的影響。

為藝術理論打開一條幽默的走廊

在阿波里洒爾的朋友中，很難能找到像畢卡比亞與杜象

汽車中悲傷的青年
1911 年
紙貼、布上油彩
100 × 73cm
威尼斯佩姬·古根漢美術館藏
（左頁圖）

55

這般叫人深感刺激難忘的一對寶貝。杜象常稱他與畢卡比亞所從事的是，為難解的藝術理論打開一條「幽默走廊」。畢卡比亞的幽默是鬧劇中帶點蠻氣，而杜象的幽默則是全然令人困惑，他們之間的談話經常如脫韁之馬，海闊天空充滿了各種想像空間，同時又不時引燃著急智與矛盾的火花。

畢卡比亞的妻子加布麗・布飛―畢卡比亞（Gabrielle Buffet-Picabia），曾在她的回憶錄中如此描述他們：「他倆在各自所堅持具矛盾與破壞性的獨特原則中，相互競爭別苗頭，他們的褻瀆與冷酷言詞，不僅冒犯了古老的藝術神話，也違反了一般生命基本法則。為了重整造形美的價值，他們以非理性的方法，來尋求解構藝術觀念，並代之以個人的動態活力。」而阿波里迺爾也經常加入他們這種「墮落又破壞」的襲擊行徑，此種心靈狀態，可以說預示了後來以公開形式出現的達達現象。

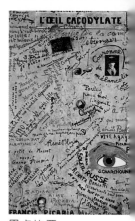

畢卡比亞
卡柯迪拉特之眼
畫布油彩及照片、
明信片紙拼貼
1921年
148 × 117cm

如果說杜象的「幽默走廊」導致了達達，這也可以追溯到早期法國反對聖像崇拜的那一代，像亞夫瑞德・加里（Alfred Jarry）的夢幻小說與劇作，即明顯脫離了法國的文學傳統精神，他一八九六年所寫帶強烈諷刺精神的鬧劇〈烏比國王〉（Ubu Roi），即轟動了巴黎。加里同時發表了新的例外法則，他主張，所謂科學法則並非全然的真實法則，那只是一些比較常發生的例外情形，他稱：「例外法則反對任何一種科學解說，每一件事物都可能出現對立的狀態，」加里還頒佈了一條有名的定律：「上帝是零與無限之間最近的距離」。

在加里之前尚有作曲家艾里克・沙迪（Erik Satie），也曾將荒謬的本質注入音樂，從他異想天開的曲名「寒冷樂曲」、「三首梨子造形的樂章」，以及指導演奏者要像「牙痛的夜鷹」般表演他的曲子，即可見他作品的幽默特質。杜象與畢卡比亞顯然也深受此種帶荒謬的幽默感所影響。加里

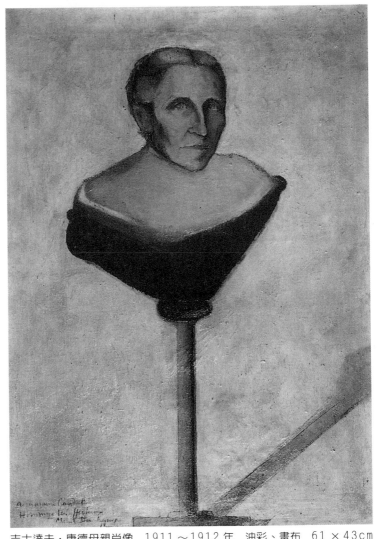

吉士達夫‧康德母親肖像　1911～1912 年　油彩、畫布　61×43cm
巴黎約蘭德‧康德藏

因貧困及酒精中毒而於一九○七年過世，不過他所創造的笨
拙又怪誕的「烏比國王」，卻繼續活在人們的心中，並在安
德烈‧布魯東（André Breton）及安德烈‧紀德（André Gide）
等作家的奇特幻想中發酵。加里的精神更在雷蒙‧羅賽
（Raymond Roussel）的著作中表露無遺，充滿古怪與非邏輯聯

想的羅賽一九一一年所寫的劇作《非洲印象》，似乎也予杜象極深刻的印象，杜象稱：「此劇作爲我指出了一條路，直接影響到我創作『新娘』系列的構想。」

杜象的作品自訪慕尼黑後即呈現兩個不同的方向演變，一爲視覺上的，另一爲純語詞上的。杜象的語詞有其個人獨特的想法，他已不再依照法國十八世紀理性主義的明朗表達，他推崇的是像馬拉梅（Mallarme）及林保德（Rimbaud）詩作中所蘊含的奇特力量，此種力量可以讓語詞擺脫習以爲常的意義，而呈現出嶄新非理性的內容。此外，當許多立體派藝術家，正沉醉於嘗試在作品中運用一些科學及數學的定律時，杜象卻像加里一樣質疑科學的最終效力，他認爲科學法則僅是方便於解說，因人類有限智慧所無法瞭解的現象。杜象並著手發明他自己的「戲謔物理學」（Playful Physics），其基本的概念諸如「解放的金屬」、「振盪的比重」及「無意識的格言」等，均被運用於他的作品〈大玻璃〉中，他稱此第四度空間爲愛之物理行動，而他的〈新娘〉，正是性愛的四度空間現象及假科學的至高圖畫表現。

圖見 117 頁

圖見 49 頁

一九一三年二月紐約舉行軍械庫大展（Armory Show），讓美國人首次見識到立體派及其他歐洲藝術「新精神」的面貌。在這次轟動的展示中，杜象的〈下樓梯的裸女〉被公推爲最能表達立體派畫家瘋狂的主要代表作品之一，此作品與杜象的其他畫作〈棋手的畫像〉及〈被敏捷裸女包圍的國王與王后〉，均被收藏家購藏，爲他帶來了一筆意外的收入。

從機緣性到現成物

一九一三年春，杜象的藝術探索方向已與他同時代藝術

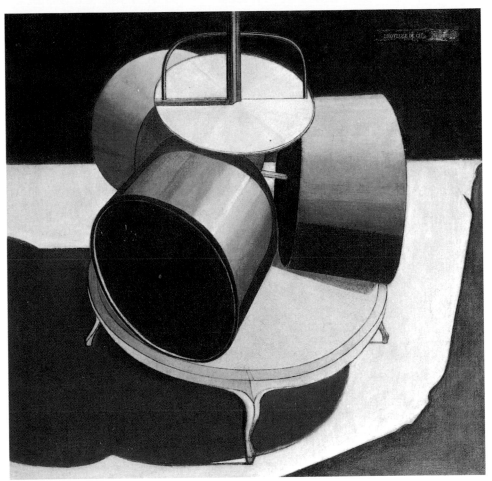

巧克力研磨器第1號　1913年　油彩、畫布　62×65cm　美國費城美術館藏

家所關心的問題，相行越離越遠，他已不再對視網膜藝術感
興趣，他決心突破視網膜的陷阱，並擺脫大家所習以爲常的
風格與筆觸手法。他決定先以玻璃替代畫布進行嘗試，在嘗
試的過程中，杜象發覺在玻璃上畫畫，色彩氧化的速度較
慢，色調也較不易改變，尤其是使用不熟悉的媒材，有助於
他脫離繪畫的傳統，至於如何處理描繪的手法，他則借助於
機械化的技巧。杜象曾表示：「要擺脫傳統的束縛絕非易
事，教育正像鐵鍊般約束著人們，我最初也無法完全釋放自

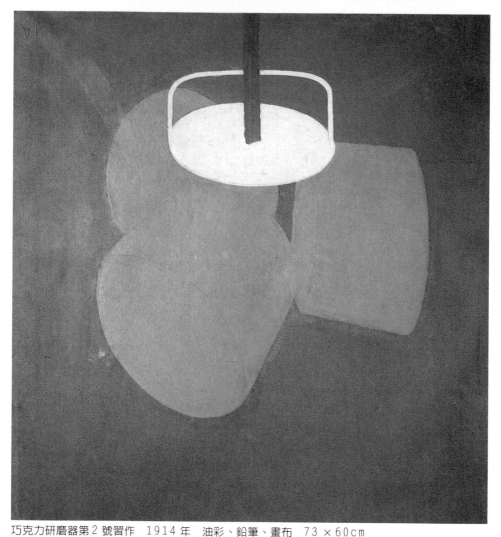

巧克力研磨器第2號習作　1914年　油彩、鉛筆、畫布　73×60cm
杜塞道夫維斯特華連美術館藏
巧克力研磨器第2號　1914年　油彩、畫布、線、鉛筆　65×54cm 美國費城美術館藏（右頁圖）

己，但是我試著將過去所習得的手法忘掉。」

　　杜象在製作〈大玻璃〉之前，除了先畫一些草圖外，還在一九一三年及一九一四年完成了好幾件習作。像〈巧克力研磨器〉，是一幅畫在畫布上似三具連結在一起的鼓形作品，它後來變成〈大玻璃〉中的主要形體。杜象試著以不同

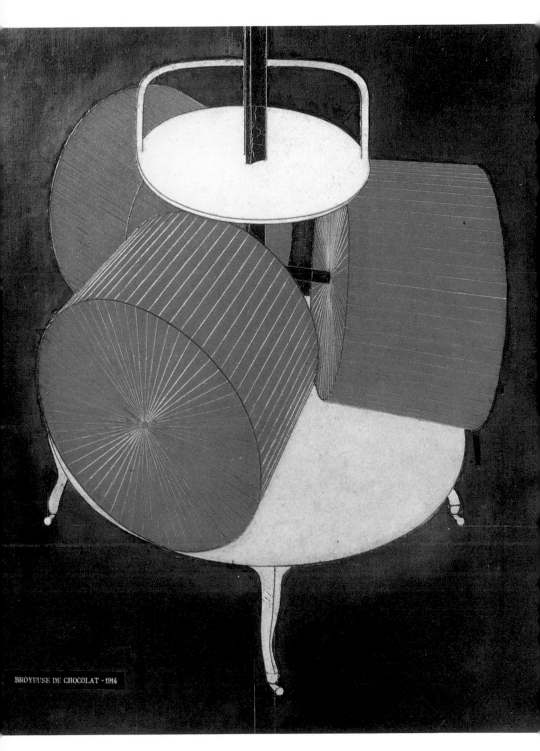

BROYEUSE DE CHOCOLAT · 1914

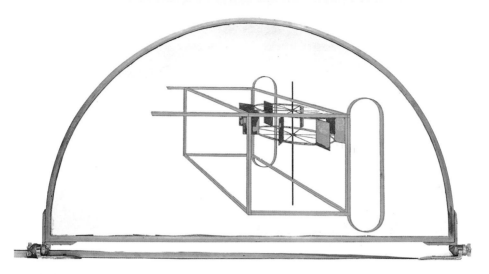

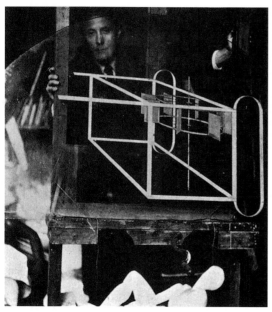

鄰近軌道上金屬性有水車滑翔機
1913～1915 年
半圓形板玻璃、油彩、鉛線
147 × 79cm　美國費城美術館藏

杜象兄長傑克‧威庸攝於
〈鄰近軌道上金屬性有水車滑翔機〉
作品旁邊
（左圖）

的手法在玻璃上，表現鼓形面上的放射狀線條，他嘗試使用
石臘及氟酸似乎效果不佳，最後發覺以鉛絲來表現最為完
美，而〈鄰近軌道上金屬性有水車滑翔機〉及〈三塊板模〉等
習作，即是採用鉛絲的技術完成的，雖然在創作的過程中他
需要花費許多時間與心思，但卻相當具有成就感。

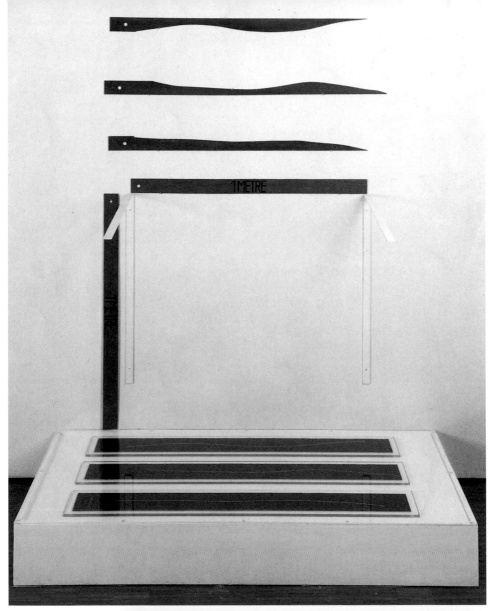

三塊板模
1913～1914年，
1964年複製
集合作品
28 × 129 × 23cm
巴黎國立現代美術
館藏（上圖、右圖）

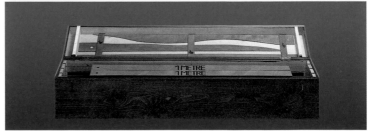

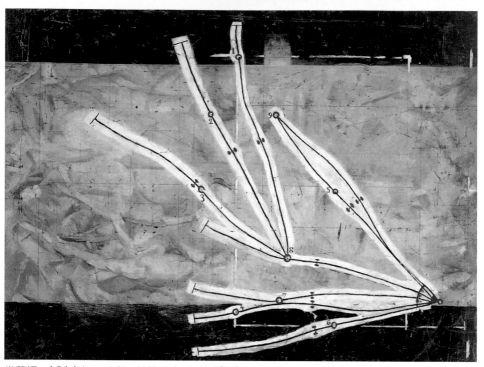

坐落網　1914年　油彩、鉛筆、畫布　148.9×197.7cm　紐約現代美術館藏

杜象與姊妹即興創作的曲子〈錯排的音樂〉　1913年　五線譜、墨水　32×48cm
巴黎私人藏

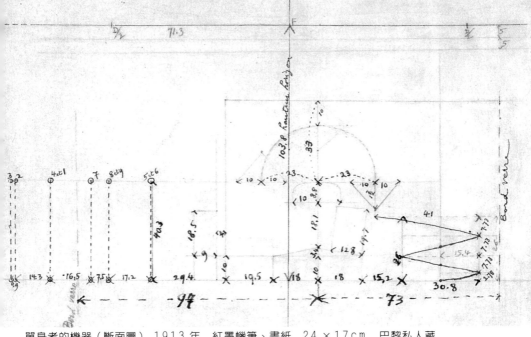

單身者的機器（斷面圖） 1913 年　紅墨蠟筆、畫紙　24×17cm　巴黎私人藏

　　同時杜象也在一些具顛覆性的行為中，去發洩他的幽默感，有一次他就自問：人類一定要以公尺爲不變的測量標準單位嗎？他決定以機緣的法則來製作他自己的量度單位。他在仔細觀察了大家所公認的科學方法後，剪了三根一公尺長的線條，並分別自離一塊狹長的藍色畫布約一公尺高的空中，將每一根線條投卜，再將每一根線條所落在畫布上的位置，以膠水予以固定，他以此曲線製作他自己的尺規。他將此構想在〈大玻璃〉及其他的作品中，予以具體化，一九一四年的〈坐落網〉，即是一件結合了三條尺規樣式與他早期繪畫的創作。

　　「偶發」與「機緣」是二十世紀藝術相當重要的概念，而杜象對此概念非常關注，將之視爲是科學法則中的一種抉擇，雖然後來大多數藝術家認爲，機緣是超越他們個人品味

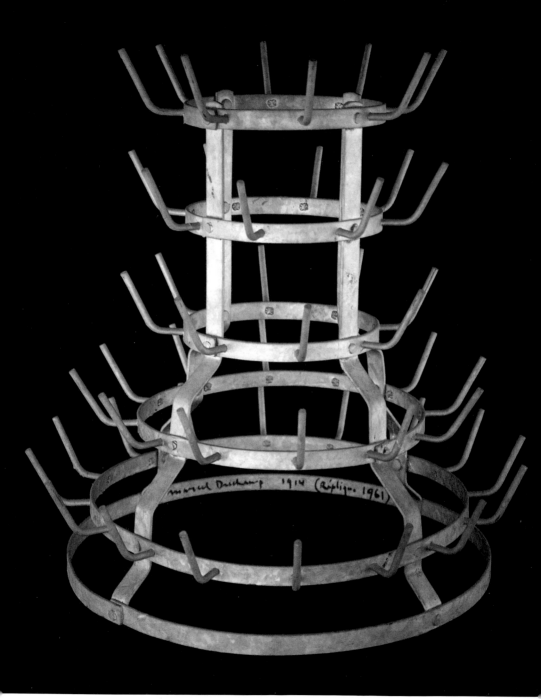

酒瓶架　1914年，1961年複製　鍍鋅鐵皮　119×219×106cm　美國費城美術館藏

酒瓶架　1914年
，1964年複製
鍍鋅鐵皮
高64.2cm
日本京都國立近代
美術館藏

酒瓶架　1914年
，1964年複製
59×37cm（下圖）

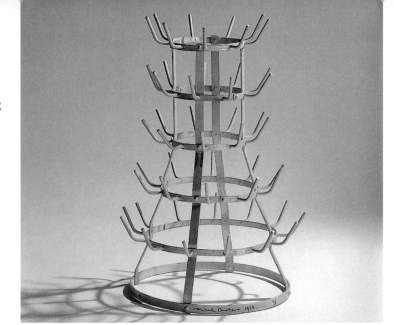

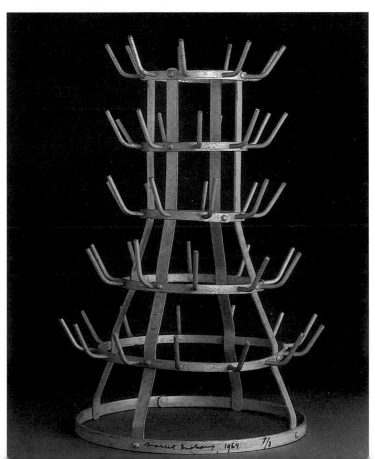

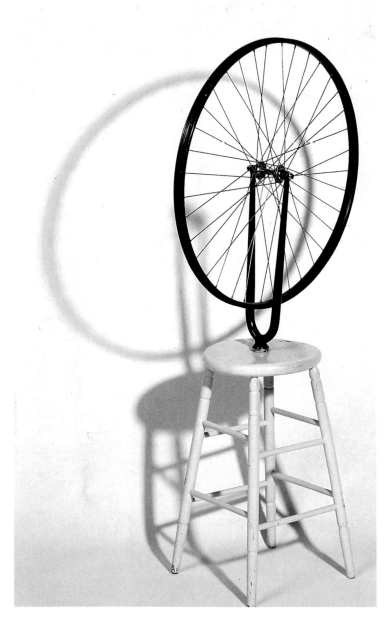

腳踏車輪　1913年
1964年複製
車 輪 、 高 腳 凳
110 × 205 × 94cm
巴黎國立現代美術
館藏（左圖、右頁圖）

之外的一種表現手法，但杜象卻一直將之當成是表達個人潛
意識個性的手段。他會如此解釋機緣，「你的機緣與我的並
不相同，正像你所擲的骰子，很難會出現與我所擲出相同的

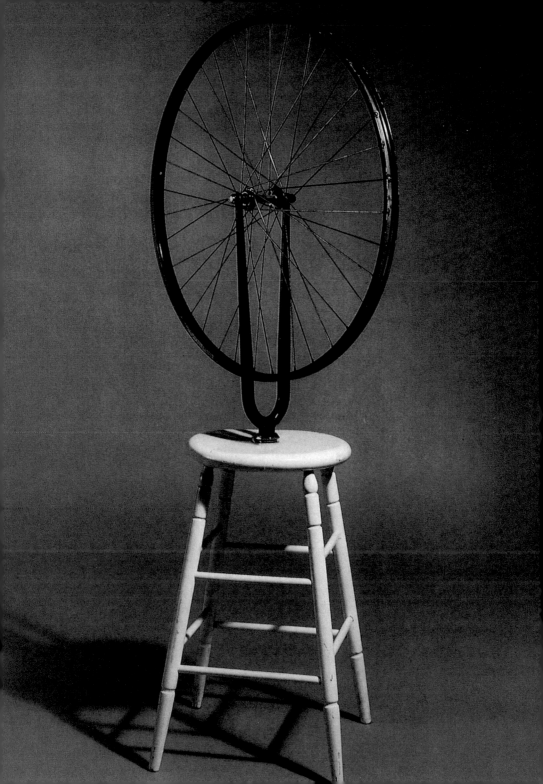

1914 年的盒子　1913～1914 年　16 件手稿及素描複製的 15 張畫紙板（各 18.5cm）裝入卡紙盒
美國費城美術館藏

結果。」他在一九一三年還與他的姐妹一起即興創作了〈錯
排的音樂〉曲子來自娛。

圖見 64 頁

　　就藝術史而言，杜象在這段時期較具顛覆性的，還是他
工作室中的現成物作品。他一九一三年即將一具腳踏車前輪
倒置於一個廚房圓凳上，杜象自己表示那只是一件無心之
作，並無什麼特殊理念。不過他一九一四年所作的〈酒瓶

圖見 66、67 頁

架〉，卻具有嚴厲抨擊西方藝術傳統的內涵，他將一具購自
小店用來放置空酒瓶的鐵架當成他的作品，並在該鐵架上簽
上自己的名字，雖然只是一個簽名的動作，卻已經將此物
品，自「可使用」的文本內容抽離，而轉變成「藝術品」的
脈絡內涵。這也就是說任何一件人類製作的東西，只要經過

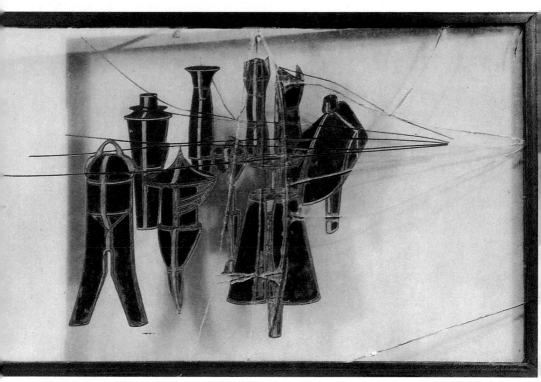

九個雄性的鑄型　1914～1915年　油彩、玻璃、鉛線、鉛箔　66×101.2cm　巴黎現代美術館藏

藝術家一簽名，即可成為藝術作品。安德烈‧布魯東一九三四年將此類物品稱之為「現成物」（Ready-made），並稱此種製成品經過藝術家的選擇，提高到具有藝術品的尊貴意義。

　　當杜象正以他的現成物進行摧毀數世紀的西方藝術時，歐洲此刻也開始投向大毀壞的戰爭邊緣，藝術家們一個一個走向前線去親身體驗他們所預示的戰爭摧殘。杜象心臟虛弱不能當兵，還遭到一些極端愛國主義者的嘲諷，他還為此事而耿耿於懷了好多年。當軍械庫大展的主要策展人瓦特‧派奇（Walter Pach）於一九一五年抵達巴黎時，建議杜象何不到美國去發展，杜象真就毫不考慮地馬上訂了一張三等艙位的船票，航向紐約。當他到達紐約時竟發覺他在美國還相當

藥房　1814 年　現成物，修改商業版畫
26.2 × 19.2cm　米蘭亞特羅‧修瓦茲藏

換氣活塞　1914 年　攝影照片　58.5 × 50cm
巴黎私人藏

具有知名度，美國人尚沒有忘記他那幅震撼人心的〈下樓梯
的裸女〉。

從〈大玻璃〉到〈泉〉

　　紐約此時正是美國前衛藝術團體積極活動的中心，其中
成員包括美國畫家瓦特‧巴奇、查理‧德穆斯（Charles
Demuth）、馬斯登‧哈特里（Marsden Hartley）及喬賽夫‧
史帖拉（Joseph Stella）；尚有現代藝術收藏家瓦特‧亞倫斯
堡（Walter Arensberg）及凱莎琳‧德瑞爾（Katherine Dreier）；
其他還有持續避難來美的歐洲藝術家亞伯‧格萊茲（Albert
Gleizes）、吉恩‧克羅提（Jean Crotti）、馬里佑‧札雅士
（Marius de Zayas）、艾德加‧瓦里斯（Edgard Varese）以及
後來的畢卡比亞。此藝術圈的中心人物是前衛攝影家亞夫瑞
德‧史蒂格里茲（Alfred Stieglitz）。

史蒂格里茲編　291（NO.5/6）
紐約，1915 年7-8 月，小評論
44×29cm×6 頁　三聯式摺疊
私人收藏

史蒂格里茲編　291（NO.9）
紐約，1915 年11 月，小評論
48×32cm×4 頁　私人收藏

　　史蒂格里茲在紐約第五大道所開設的 291 藝廊，在軍械
庫大展之前，可以說是美國前衛藝術發展的中心，經常展示
最激進的作品。他於一九一五年所發行的《291 雜誌》，其中
介紹的都是有關立體派及其他的前衛藝術作品。史蒂格里茲
不斷地鼓勵他的藝術界朋友，要斷然突破傳統的描繪藝術，
而杜象與畢卡比亞則自然成為此一活躍藝術圈最明亮的星
星。他們喜歡紐約自由而輕鬆的環境，這裡沒有傳統美學的
壓力，到處充滿了友善的氣氛，個性保守又害羞的杜象，如
今開始熱心地參與各項聚會，他還兼任法語教師，生活得越
來越像美國人，甚得周遭人的喜愛。

　　美國物價便宜，杜象在美國生活愉快又不需要支付房
租，因為瓦特·亞倫斯堡提供給他一間坐落於西六十七街的
圖見 118 頁工作室，條件是杜象在完成〈大玻璃〉時，必須將該作品送
給亞倫斯堡。在杜象完成了〈大玻璃〉之後，出現於他工作
室的第一件美國現成物作品，是一把購自五金商店的雪鏟，

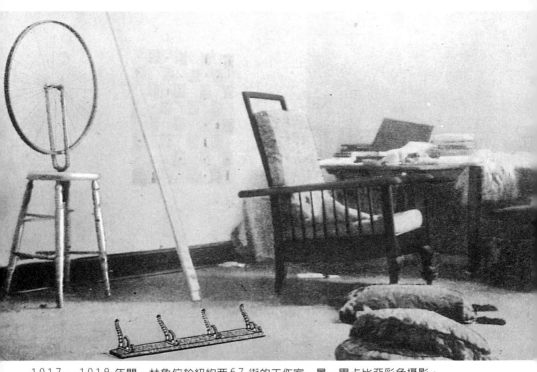

1917～1918 年間，杜象位於紐約西 67 街的工作室一景，畢卡比亞彩色攝影。

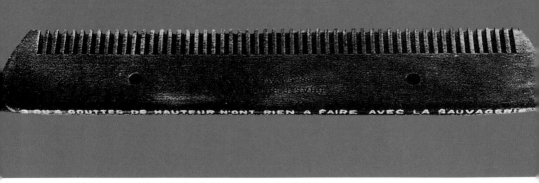

梳子　1916 年　現成物　16.6×3.2cm　美國費城美術館藏

斷臂之前　1915 年原作遺失，此為仿作品　高121.3cm　美國費城美術館藏（右頁圖）

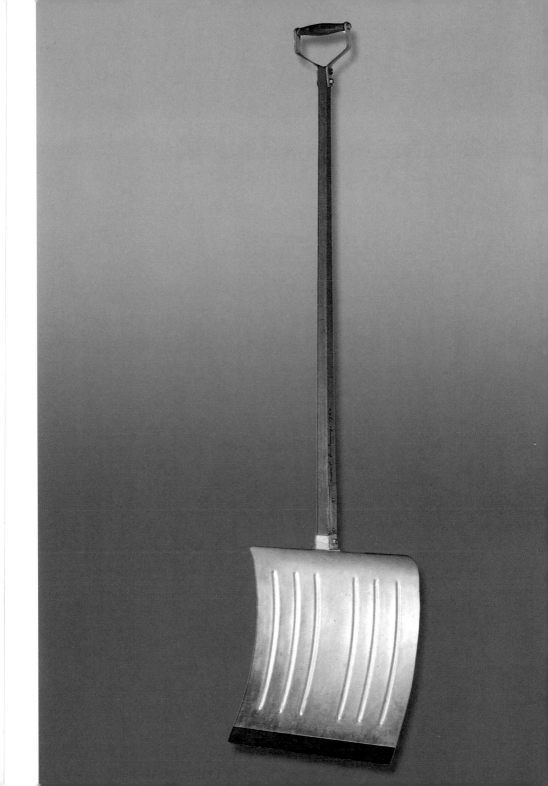

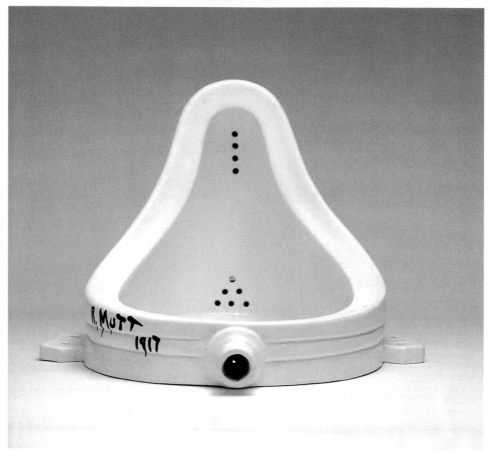

泉　1917 年，1964 年複製　陶製小便器　高62.5×46×36cm 日本京都國立近代美術館藏

注意到這些作品存在的。

　　現成物作品所具有的嘲諷性，當時也逐漸出現於其他藝
術家的作品中，像畢卡比亞的〈裸露的美國女孩畫像〉，即
是描繪一具大火星塞，並在下方刻上「永遠」的字樣。另一
位出身於費城的曼‧雷（Man Ray），也深受杜象的影響，
轉而致力於「反藝術」物品的製作，他才氣橫溢又具有自己
獨特的見解，曼‧雷一九一九年的〈燈罩〉及〈禮物〉，均
是他當時的代表作品。

　　此類機械式樣的繪畫與物品，相當接近歐洲達達運動的

泉　1917 年
現成物，陶製小便器
23.5×18.8×60cm
史蒂格里茲攝，刊
載於《391》雜誌
（右頁圖）

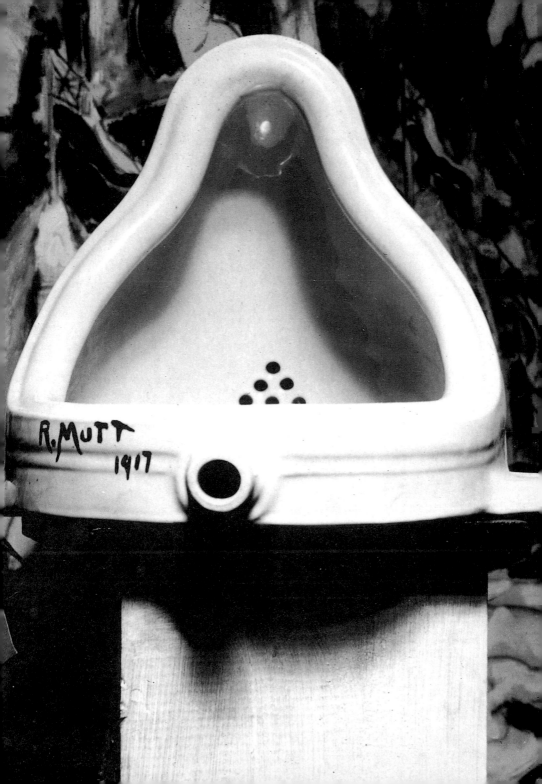

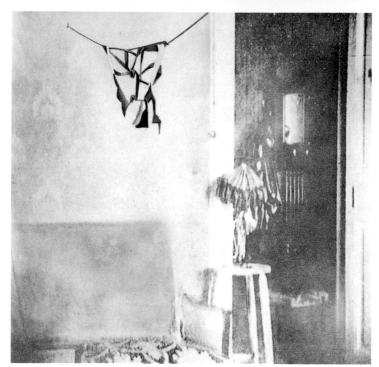

旅行雕塑　1918 年　橡膠製品連接懸掛在紐約西 67 街

精神，達達自始即從事高度具侵略性的公開行動，但尚不能
稱之為現成物的運用。杜象在紐約的創作倒是逐漸顯示出此
種侵略傾向，而讓人憶起達達主義的本質。一九一七年紐約
舉行獨立藝術家社團展，杜象化名為穆特先生，將一具磁製
小便器，以〈泉〉為標題參加展出，卻遭到籌備委員會的強 圖見 81 頁
烈排拒，不過杜象對這件他視為雕塑的現成物作品有如下的
詮釋，「穆特先生是否經由自己的雙手來製作此噴泉，並不
重要，重要的是他選擇了它，他採用了一具日常生活物品，
經過他的處理已使得它原有的實用意義消失，在新的標題與
觀點之下，他已為它創造了新思維。」

紐約作品讓人憶起達達反藝術本質

　　達達運動起始於一九一四年，正逢第一次世界大戰爆發，不過強調達達政治特質的人卻指出，達達的無政府主義混亂狀態，實源自一八八〇年代的歐洲。還有一些人則從法國文學中的美學反叛傳統中，去尋找達達的根源，此傳統始於浪漫主義詩人，由波特萊爾及林保德發揚而達到高峰，之後再由亞夫瑞德・加里將之轉化爲荒謬的幽默。這些詮釋可以說得通，但並不充分，其實達達也自未來主義及當時的各種前衛藝術運動吸取養分。然而在達達運動的初期，其反叛的對象顯然是針對戰爭，這群包括各種國籍的理想主義青年，恐懼屠殺，厭惡戰爭，紛紛逃離了正在打仗的祖國，而奔向瑞士蘇黎世的中立區，在那裡他們個人主義主張，不再會受到砲聲及戰火的影響。

　　德國叛逆青年雨果・波爾（Hugo Ball），於一九一五年來到蘇黎世，他曾擔任過舞台經理，想要開一家酒店，讓那些有表現慾的年輕藝術家有個顯露才華的場地，也可供文人雅士交換藝壇的最新訊息，於是他向一名退休的荷蘭水手租了老街一家客棧的大房間，這個名叫「伏爾泰」夜總會的酒店，於一九一六年二月五日正式開張，可容納五十名客人，沒多久即受到學生及一般市民所歡迎。生意興隆使合夥人大爲鼓舞，他們在表演的過程中，逐漸增加了一些激烈的言詞，以表達他們對瘋狂戰爭的鄙視，像札拉（Tzara）及盧森貝克（Huelsenbeck）就仿照義大利未來主義詩人的語法，即興地朗頌一些詩句，他們一邊配合著克難的樂器，還穿著奇裝異服，頭戴大禮帽，跳著怪誕的舞蹈，與觀眾同樂。

　　這些伙伴們除了在夜總會表演胡鬧之外，還計畫寫一些詩、畫一些畫，他們創辦了一本名叫《伏爾泰夜總會》（Cabaret Voltaire）的國際雜誌，創刊號中刊有阿波里迺爾、札

拉、盧森貝克、馬里奈諦及布萊茲·森德拉（Blaise Cendrars）等人的文字作品，同時還包括了畢卡索、莫迪利亞尼、阿爾普、康丁斯基、奧托·馮·里士（Otto Van Rees）及強可（Janco）等人的素描作品，刊物中也介紹他們在蘇黎世所舉辦的各類活動。

讓人感到好奇而迄今仍然引人爭議的，還是達達（Dada）這個響亮的字眼，它到底是誰發現的，又是在何種環境中產生的？不過大家可以確信的是，這個經由隨意在法德語字典中找到的「達達」，在法語解釋為兒語的旋轉木馬之意，為大家所欣然接受。盧森貝克稱：「那正是我們所要的字，一如兒童初次發聲時的母語，原生又歸零，也合乎我們追求藝術的創新本意，實在沒有比它更適合的字眼了。」

達達這個只有兩個音節的胡言亂語，後來變成了達達主義者的吶喊標語，將他們及他們的觀眾引導至更亢奮的激怒狀態，他們不久開始在蘇黎世近郊不同的大廈中，表演「達達之夜」。所謂達達之夜的表演內容包括：狂野的「立體派」舞蹈、即興的朗頌詩、吵雜的音樂、掛在椅背上不時變換的「靜態詩」，以及回應於觀眾之間的猥褻叫罵聲音。第一本

The 1915年
手稿、畫紙、墨水
22.2 × 14.3cm
美國費城美術館藏

達達讀物當屬一九一六年夏天盧森貝克所出版的《魔幻的祈禱者》，此專輯收集了一些胡言亂語的詩作，還附有阿爾普及札拉的木刻插圖，札拉將此專輯稱為「一盒裝滿文字的火柴」。

一九一七年三月他們的活動中心遷移到達達畫廊，這裡有較大的空間，可以同時容納達達主義者的表演及作品的展示，畫廊還展出過康丁斯基及保羅・克利的作品。札拉堅稱，別把藝術看得太嚴重，達達是反對未來的。以後加入展示活動的，尚有漢斯・李奇特（Hans Richter）及維金・艾吉林（Viking Eggeling），艾吉林可以算是運用電影做為藝術表現媒材的先驅人物。

杜象的現成物是達達的最佳範例

雖然達達主義者早期有幾位是藝術家，但是達達本身並不是一項藝術運動，達達最初是一種心靈的叛逆狀態，強烈地攻擊所有既存的價值，盧森貝克稱，「我們達達主義者全都反對理性主義資產階級藝術，此種舊式文化象徵將隨戰爭而成泡影，我們厭惡只模仿自然的藝術形式，我們所推崇的反而是立體派及畢卡索。」不過如果沒有達達藝術的存在，達達當時所推展的觀念，也無法獲致具體化，在後來的年代中它更是受到大家的注目，而最重要的原因是，藝術已不再只是詮釋現實，相反地藝術應該成為現實本身的作品。

此概念可以在阿爾普的藝術發展得到證實，阿爾普是伏爾泰夜總會集團中最具才華的藝術家之一，一九一五年之前他的畫作顯示深受立體派及未來派的影響。阿爾普後來開始實驗以不同的「非藝術」材料來製作作品，讓材料本身顯現一些現實，之後又與舞蹈家妻子一起製作大型的布與紙的拼貼作品，讓各種造形光影隨機地自然呈現出來。他們後來逐漸轉向從大自然去尋找變遷、死亡及蛻變的素材，他們在瑞

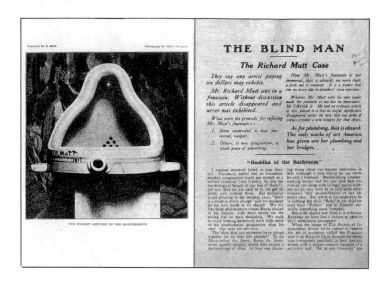

杜象、荷榭和武德合編　盲人（NO.9）紐約，荷榭，1917年5月　小評論28.1×20.5cm×16頁　私人收藏

士湖邊採集了不少石頭與木材，並加以簡化處理，以期抽離出一些能表現變易與演化的基本造形。阿爾普一九一六年及下一年所完成的木刻浮雕，那似蛋形的對稱形狀，即在表達人類身體蛻變的永恆象徵。

在初期的達達主義藝術家中，阿爾普是最不具達達主義傾向者，他的幽默呈現的是奇特詩意般的愉悅，並沒有達達的強烈激情，大部分的達達主義者基本上是較少幽默感的，他們的粗暴玩笑，徘徊於理想主義與絕望之間。阿爾普後來回憶稱：「當時大家將達達視為可以重新贏回創世紀天國的十字軍」、「達達最重要的一點是，達達主義者抨擊一般人所公認將宇宙當成崇高的藝術殿堂，我們主張，所有經由人類製作產生的物品，均可成為藝術。」

儘管在一九一六年，蘇黎世的達達主義者與紐約的前衛藝術圈相互並不認識，但馬塞爾‧杜象的現成物作品卻是阿爾普解說達達的最佳範例。如果說兩個團體之間有什麼接觸，主要還是經由他們所出版的少量雜誌，達達主義者藉由一九一七年發行的《達達》雜誌來傳達他們的理念，而杜象則在《盲人》刊物上持續他的高藝術主張。當史蒂格里茲的

《達達》雜誌1917及1918年封面書影

　　《291》雜誌，於一九一六年難以維持時，畢卡比亞卻在返回巴塞隆納後，結合一些流亡藝術家發行了四次《391》雜誌。

　　在巴塞隆納團體中較活躍的當地達達主義成員，當屬亞瑟・克拉凡（Arthur Cravan），他的詩歌極為勁爆，同時他還是一名職業拳擊手。克拉凡曾與世界重量級黑人拳王較量過，雖然在第一回合即被對手擊倒，卻雖敗猶榮，一九一七年初他離開巴塞隆納前往紐約，杜象與剛返回紐約的畢卡比亞還為他在中央大畫廊安排了一場談現代藝術的演講會，他們期望營造出驚爆的場面，結果沒有讓他們失望。那天他遲到了一個多小時才蹣跚出現在講台上，他脫掉外套後即喃喃低語地揮擺他的雙臂，向一幅掛在他後方的美國學院派畫家亞夫瑞德・史特納（Alfred Sterner）之巨畫示威，之後他開始要脫掉他的褲子，在他正要進行這個動作並趨身向前對著觀眾發出污辱性的吼聲時，此刻警察適時出來加以制止，如果不是亞倫斯堡為他強烈辯護，他可能會被捕入獄。

　　一九一七年四月六日美國投入了世界大戰，紐約的環境已不再容許醜聞及顛覆性的活動存在，當然也不利於藝術家們的叛逆行徑。畢卡比亞返回巴黎繼續發行《391》雜誌，次

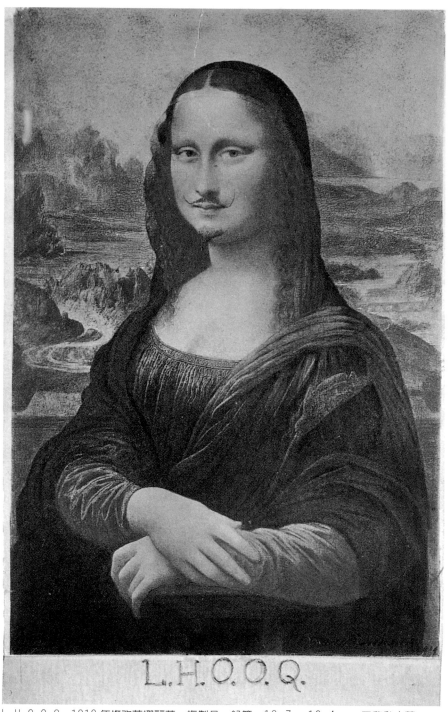

L.H.O.O.Q 1919 年修改蒙娜麗莎 複製品、鉛筆 19.7×12.4cm 巴黎私人藏

88

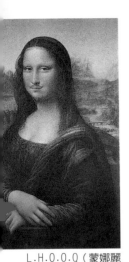

L.H.O.O.Q（蒙娜麗
莎） 1930 年

L.H.O.O.Q 1919 年
紐約現代美術館藏
（右圖）

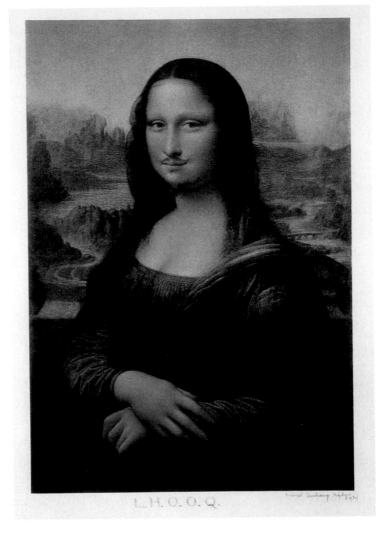

L.H.O.O.Q.

年春天，他再度與蘇黎世的達達集團取得聯繫，當他們聚會
時畢卡比亞受到大家熱烈的歡迎，札拉還在《達達》第三期
雜誌上宣稱，「畢卡比亞萬歲，他是來自紐約的繪畫叛逆
者，也是傳統美學的終結者。」當大戰結束時，達達的兩個
離散家族終於團聚在一起，並在札拉一九一八年三月二十三
日的宣言中，使達達進入了新的局面。

　　「達達；廢止邏輯的達達；廢止記憶的達達；廢止考古

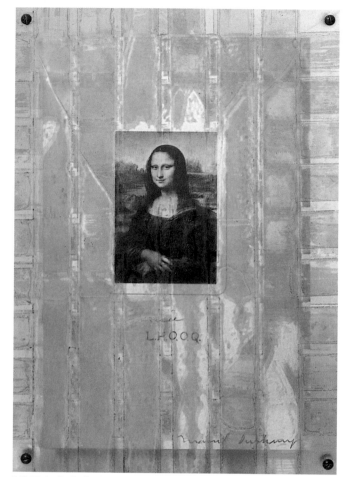

法蘭西斯・畢卡比亞編
391（NO.12）
巴黎，獨一書坊，1920
年3月　小評論
37.5×55.5cm×6頁
封面上有馬塞爾・杜象
留下的字樣—L.H.O.O.Q.

剃鬍的L.H.O.O.Q　1965年

學的達達；廢止預示的達達；廢止未來的達達；對本能自由
的即刻產物，表示絕對而無質疑的信念；達達，達達，達
達，緊張色彩在怒吼，對立的組合，所有怪誕不和諧矛盾的
交匯，此即生命。」

〈蒙娜麗莎〉與〈給你們兩顆睪丸〉

　　達達主義的厭惡戰爭與鄙視理性主義，很快就在世界許

多大城市中蔓延開來，可是達達主義戰後的眞正總部卻是設立在理性主義的古老故鄉——巴黎。一九一九年畢卡比亞回到巴黎繼續發行《391》雜誌，並與蘇黎世的達達團體保持密切接觸，杜象也在停留布宜諾斯艾利斯九個月後返回巴黎，此時巴黎人事全非，新運動的發言人阿波里洒爾死於一九一八年的大瘟疫，其他不少藝術家也成爲大戰的犧牲品，其中包括杜象的兄弟雷門。畢卡比亞與杜象隨後與一群以詩人爲主的年輕法國人接觸，他們都親眼目睹過現代戰爭的荒謬與野蠻，很快就全然接受了達達主義的反邏輯思維，他們其中有安德烈‧布魯東、路易士‧亞拉岡（Louis Aragon）、菲利普‧蘇保特（Philippe Soupault）以及保羅‧艾呂亞（Paul Eluard），都曾爲蘇黎世的《達達》雜誌寫過稿，他們也將蘇黎世達達主義者的作品，發表在他們自己的《文學》刊物上。

第一次巴黎的達達公開表演，於一九二〇年一月二十三日在歡樂宮舉行，由《文學》雜誌社贊助，大批觀眾聚集觀看這些古怪年輕人的滑稽言行，他們聽布魯東、亞拉岡及里貝蒙‧德賽尼（Ribemont Dessaignes）朗讀令人費解的詩句，不過他們的朗讀聲卻被洪亮的鐘聲與拉長的笛聲所淹沒，這可激怒了圍觀的群眾。札拉善於玩弄詭計，經常提供新聞界虛假的消息，有一次他宣稱，查理‧夏布林（Charlie Chaplin）將於二月五日在獨立沙龍發表達達演講會，當大批的群眾出現於現場時，才發現受騙，在大家極爲憤怒的喧鬧聲中，只聽到達達主義者在台上宣讀宣言。一夜之間達達已變成了街頭的肇事者，他們被保守的報章抨擊爲具危險性的威脅者。

立體派畫家正式與達達主義者斷絕往來，而達達主義者也樂得可以與藝術切斷關係。畢卡比亞在《391》雜誌的畫頁中將氣氛引爆至最高點，三月號的雜誌封面是一幅極具挑釁的杜象現成物作品，杜象將蒙娜麗莎的照片加上了八字鬍與山羊鬚。此時杜象已返回紐約，但他反藝術的精神似乎仍舊

能主導達達的騷擾活動，事實證明，杜象雖然沒有參與達達主義者的公開展演，不過這似乎更增強了他的聲望。當一九二○年春，蒙泰尼畫廊計畫舉辦達達特展，主辦單位電報通知人在紐約的杜象，請求他趕出幾件作品參展，而杜象卻回了一封內容相當低俗的電報，「給你們兩顆睪丸」，展覽單位也照將他的電文懸掛在展場中。

一九二○年的達達季，五月二十六日在知名的傳統音樂中心加佛廳舉行，喧擾的舞台表演把活動帶至最高潮，此次的表演效果比前次更為驚人。達達主義者事前宣稱，他們所有的表演者均將在舞台上理成光頭，結果卻是由蘇保特、布魯東、里貝蒙、德賽尼及札拉等人表演了一系列的白癡短劇。觀眾利用中場休息時間，外出前往市場購買了不少日常食品，然後返回現場準備發洩他們的情緒，他們向台上丟雞蛋、沙拉及牛排，此刻觀眾也變成了極端的達達主義者，他們已融入了達達主義者的表演，台上、台下全然陶醉其中。

然而到了次年春天，布魯東想要組織一個大型的國際藝文會議，準備邀請各方知識分子及藝術家來討論藝術的現代主義原則，這似乎不像達達所主張的具破壞性之活動，此構想並沒有得到札拉等人的同意。布魯東隨後在刊物上抨擊札拉是一名愛出風頭的大騙子，布魯東的粗言惡語，引起了其他籌組巴黎大會的委員不悅。此事結果交由一項由巴黎藝文界領導人士所組成的公審會去評斷，參與公審會的人士其中還包括畢卡索、馬諦斯、布朗庫西、吉恩・柯托（Cocteau）及艾里克・沙迪（Erik Satie），雙方在一來一往的激烈辯護中並未得到具體的結果，最後乃經由投票，決定不支持布魯東的看法，並否決了他所提出組織巴黎大會的建議。

不久後，巴黎的達達團體就瓦解了，布魯東不以為然地退出社團，他並宣稱達達主義只是一種心靈狀態，讓大家一直處在一種出航的準備階段，兩年之後布魯東提出了新的藝

廣　告　回　信
北區郵政管理局登記證
北台字第７１６６號
免　貼　郵　票

台北市100 重慶南路一段147號6樓

藝術家雜誌社　收

市

縣　　　鄉鎮

姓名：

　　市區

　　　　　路

　　　街

　　　　段

電話：

　　　　巷

　　　　弄

　　　　號

　　　　樓

人生因藝術而豐富，藝術因人生而發光

藝術家書友回函卡

感謝您購買本書，這一小張回函卡將建立起您與本社之間的橋樑。您的意見是本社未來出版更多好書的參考，及提供您最新出版資訊和各項服務的依據。為了加強對您的服務，請將此卡傳真（02）3317096・3932012 或郵寄擲回本社（免貼郵票）。

您購買的書名：＿＿＿＿＿＿＿＿＿＿ 叢書代碼：＿＿＿＿

購買書店：＿＿＿＿ 市（縣）＿＿＿＿＿ 書店

姓名：＿＿＿＿＿＿＿ 性別：1.□男 2.□女

年齡： 1.□20歲以下 2.□20歲～25歲 3.□25歲～30歲

4.□30歲～35歲 5.□35歲～50歲 6.□50歲以上

學歷： 1.□高中以下（含高中） 2.□大專 3.□大專以上

職業： 1.□學生 2.□資訊業 3.□工 4.□商 5.□服務業

6.□軍警公教 7.□自由業 8.□其它

您從何處得知本書：

1.□逛書店 2.□報紙雜誌報導 3.□廣告書訊

4.□親友介紹 5.□其它

購買理由：

1.□作者知名度 2.□封面吸引 3.□價格合理

4.□書名吸引 5.□朋友推薦 6.□其它

對本書意見（請填代號1.滿意 2.尚可 3.再改進）

內容 ＿＿＿ 封面 ＿＿＿ 編排 ＿＿＿ 紙張印刷 ＿＿＿

建議：＿＿＿＿＿＿＿＿＿＿＿＿＿＿＿＿＿

您對本社叢書：1.□經常買 2.□偶而買 3.□初次購買

您是藝術家雜誌：

1.□目前訂戶 2.□曾經訂戶 3.□曾零買 4.□非讀者

您希望本社能出版哪一類的美術書籍？

通訊處：

-toir. On manquera, à la fois, de
moins qu'avant cinq élections et
aussi quelque accointance avec q-
-uatre petites bêtes; il faut oc-
-cuper ce délice afin d'en décli-
-ner toute responsabilité. Après
douze photos, notre hésitation de-
-vant vingt fibres était compréh-
-ensible; même le pire accrochage
demande coins porte-bonheur sans
compter interdiction aux lins: C-
-omment ne pas épouser son moind-
-re opticien plutôt que supporter
leurs mèches? Non, décidément, der-
-rière ta canne se cachent marbr-
-ures puis tire-bouchon. "Cepend-
-ant, avouèrent-ils, pourquoi viss-
-er, indisposer? Les autres ont p-
-ris démangeaisons pour construi-
-re, par douzaines, ses lacements.
Dieu sait si nous avons besoin, q-
-uoique nombreux mangeurs, dans un
défalquage." Défense donc au tri-
-ple, quand j'ourlerai, dis je,

-onent, après avoir fini votre gê-
-ne. N'empêche que le fait d'éte-
-indre l'un ses autres
paraît (sauf si, lui, tourne a-
-utour) faire culbuter les bouto-
-nnières. Reste à choisir: de lo-
-ngues, fortes, extensibles défect-
-ions trouées par trois filets u-
-sés, ou bien, la seule enveloppe
pour éteindre. Avez vous accepté
des manches? Pouvais tu prendre
sa file? Peut-être devons nous a-
-ttendre mon pilotis, en même tem-
-ps ma difficulté; avec ces chos-
-es là, impossible ajouter une hu-
-itième laisse. Sur trente misé-
-rables postes deux actuels veul-
-ent errer, remboursés civiquement,
refusent toute compensation hors
leur sphère. Pendant combien, pou-
-rquoi comment, limitera-t-on min-
-ce étiage? autrement dit: clous
refroidissent lorsque beaucoup p-
-lissent enfin derrières, contenant

-este pour les profits, devant le-
-squels et, par précaution à prop-
-os, elle défonce desserts, même c-
-eux qu'il est défendu de nouer.
Ensuite, sept ou huit poteaux boi-
-vent quelques conséquences main-
-tenant appointées; ne pas oubli-
-er, entre parenthèses, que sans l'
-économat, puis avec mainte sembl-
-able occasion, reviennent quatre
fois leurs énormes limes; quoi!
alors, si la férocité débouche der-
-rière son propre tapis. Dès dem-
-ain j'aurai enfin mis exactemen-
-t des piles là où plusieurs fen-
-dent, acceptent quoique mandant
le pourtour. D'abord, piquait on
ligues sur bouteilles, malgré le-
-ur importance dans cent séréni-
-tés? Une liquide algarade, après
semaines dénonciatrices, va en y
détester ta valise car un bord
suffit. Nous sommes actuellement
assez essuyés, voyez quel désarroi

porte, dès maintenant par grande
quantité, pourront faire valoir l-
-e clan oblong qui, sans ôter auc-
-un traversin ni contourner moin-
-s de grelots, va remettre. Deux
fois seulement, tout élève voudra-
-it traire, quand il facilite la
bascule disséminée; mais, comme q-
-uelqu'un démonte puis avale des
déchirements nains nombreux, soi
compris, on est obligé d'entamer
plusieurs grandes horloges pour
obtenir un tiroir à bas âge. Co-
-nclusion: après maints efforts
en vue du peigne, quel dommage!
tous les fourreurs sont partis e-
-t signifient riz. Aucune deman-
-de ne nettoie l'ignorant ou sc-
-ié teneur; toutefois, étant don-
-nées quelques cages, c'eut une
profonde émotion qu'exécutent t-
-outes colles alitées. Tenues, v-
-ous auriez manqué si s'était t-
-rouvée là quelque prononciation

術運動——超現實主義。札拉認爲眞正的達達是反對達達的，事實也證明了達達的無政府狀態越來越明顯。到了一九二四年除了札拉外，大部分巴黎的達達主義原始成員均隨布魯東加入了超現實主義。

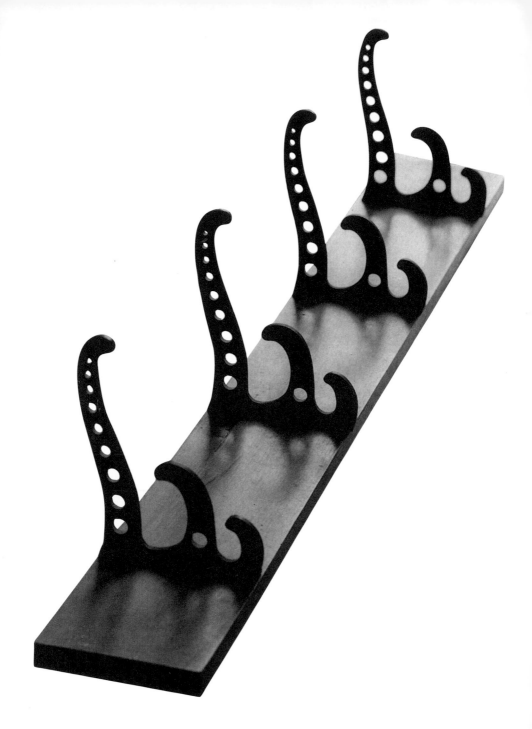

罠　1917 年，此為複製品　木材、金屬　11.7×100cm　巴黎國立現代美術館藏

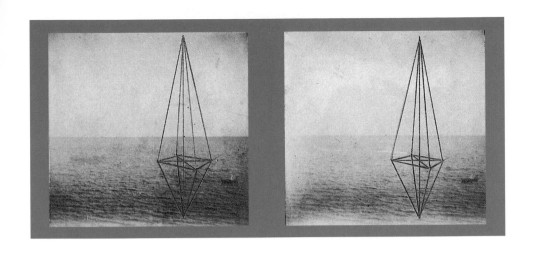

手製立體鏡
鉛筆，修改幻燈片
照片
1918～1919年
各5.7×5.7cm
紐約現代美術館藏

達達在德國經歷了不同的短暫過程，理查‧盧森貝克在一九一七年離開蘇黎世返回柏林，柏林當時正面臨飢荒艱困環境，使得達達不得不採取政治的方法，此時盧森貝克寄望尋求共產黨的勢力來對抗德國軍國主義。德國的另一達達主義中心科隆，有阿爾普與馬克斯‧恩斯特（Max Ernst），漢諾威則有柯特‧史維特斯（Kurt Schwitters）。不過恩斯特於一九二二年返巴黎，阿爾普也去了蘇黎世，盧森貝克對俄國共產黨仇視現代藝術感到失望，他放棄了革命而準備流浪天涯。雖然尚有史維特斯繼續堅持以達達精神來創作，但德國達達已告終結。

在達達運動中始終維持超然地位

達達在其短命的喧鬧發展中，究竟爲世人提供了什麼樣的貢獻？據今天的巴黎達達協會所提出的報告稱，當代大多數人會如此關注達達運動，並非僅止於他們那些滑稽的言行，令人爭議的還是他們企圖撼動資本主義。達達無疑已成功地完成了其「偉大的消極破壞工作」，它可以說摧毀了已逐漸崩潰的美學傳統遺風，而爲藝術家開啓了通往無限創作自由的當代學說之門。不過仍有人認爲，這不見得是一件值

得慶幸的事，無限制的創作自由，時常將人導向只信仰新奇，這也無形中鼓勵了「什麼都可以」的態度，而導致如今到處充斥江湖郎中之局面。不過當代任何有才具的藝術家很少有人會否認，達達迫使他們質疑所有藝術的基本假定，而為他們打開了新鮮又生動的實驗之路，這正如革命家米凱‧巴古寧（Mikhail Bakunin）所說的名言，「破壞即創造」。

或許我們應該重新估計達達對當代的特殊貢獻，畢竟在兩次世界大戰之間的歐洲藝術，所主要關心的還是傳統美學中的造形與空間問題。甚至連起源於達達灰燼的超現實主義，也是由一些相當嚴格的潛意識理論所主導的，這與達達主義者趾高氣昂的反藝術情形沒有多大關係。然而就另一層面而言，大家逐漸瞭解到，達達已將當今藝術最主要的問題──藝術與生活之間的真實關係，以實體與戲劇性的造形加以具體化。

達達主義者拒絕以美學的態度去對待生活，他們可說首度直接面對此一問題。特里斯坦‧札拉曾在一九二二年他的《達達講座》中寫著，「藝術並不是最重要的生活表達，藝術也不是人類最珍視的神聖宇宙價值，生活遠比藝術要有趣得多，達達知道應該如何種正確的手段來處理藝術，而將雅致具叛逆性的方法帶進了生活。」達達主義者反對高藝術的虛偽生活秩序與理性的意義價值，他們選擇了明顯、不歧視而非智性的生活，並將之視為由機緣主導的非理性衝突，他們之所以突顯此一觀點，乃是因為高藝術已隨機械化的效率，毀滅於戰場上。

生活無論再如何荒謬，卻是我們最在意的，許多當代藝術與文學的核心，都具有相同的觀念，那也正是二十世紀最具影響力哲學存在主義的基本原理。存在主義（Existentialism）主張，個體的人類行動才是荒謬世界的惟一生活證明，此即吉恩‧保羅‧沙特（Jean Paul Sartre）所傲然稱道的，「我就

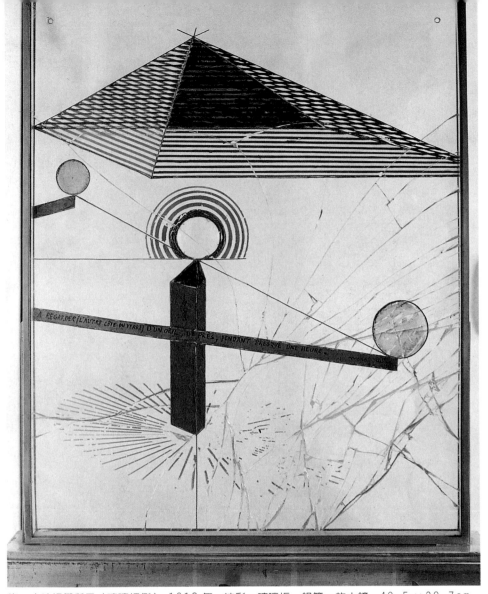

約一小時視覺所見（玻璃裡側） 1918 年　油彩、玻璃板、銀箔、放大鏡　49.5×39.7cm
紐約現代美術館藏

是新達達」。

　　大多數的達達主義領導成員，諸如阿爾普、恩斯特等藝
術家，及布魯東、札拉與亞拉岡等詩人，逐漸變成原先他們
所堅持反抗的人。雨果‧波爾是伏爾泰夜總會的原創人，他

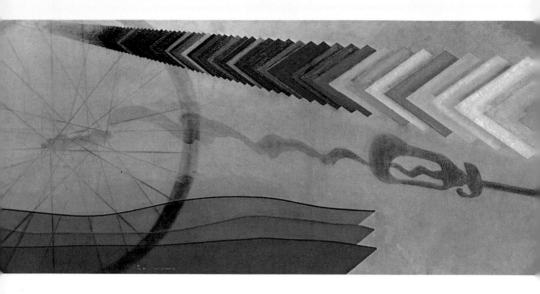

繼續住在瑞士，最後卻成為他社區居民所膜拜尊崇的宗教神祕主義者。盧森貝克在完成了醫學課程後，成為紐約的執業醫師。畢卡比亞則退隱於漠然的沉默中，過著半隱退的生活。此時也只有杜象能在運動中維持超然的地位，為達達主義的內涵帶來邏輯性的推論。

　　或許有人有爭議，辯稱杜象並不是真正的達達主義者，達達主義的反藝術暴力，真實地顯露了藝術的活力，同理，激昂的無神論者，正因為其強烈的否定態度，反而確認了宗教的力量。杜象自己也曾提過，真正反藝術的唯一方法，就是無視於其存在，自他一九一五年第一次訪問紐約之後，他即表達了對任何既存在的藝術形式，採取漠不關心的態度，不過當時他何以會選擇仍然繼續留在藝術世界中？何以他不像林保德一樣去全然背叛藝術，此一問題，就如同許多有關杜象的其他問題一樣，是無法得到正確解答的。

開始對電影及光學實驗感興趣

　　一九一八年杜象畫了他四年來的第一幅新繪畫，那是應收藏家凱薩琳‧迪瑞（Katherine Dreir）的強力遊說而作，她

你刺穿了我
1918 年
油彩、畫布
69.8 × 313cm
美國耶魯大學美術館藏

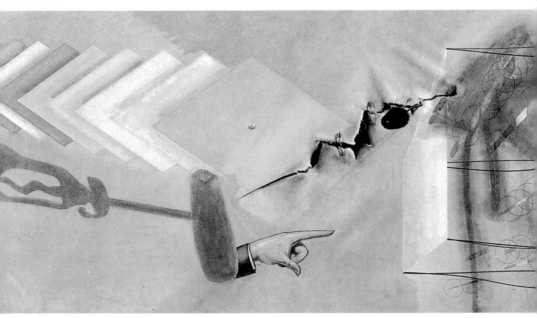

你刺穿了我
（局部） 1918 年
油彩、畫布
69.8 × 313cm
美國耶魯大學美術
館藏

要求他為其坐落在紐約西邊中央公園的公寓圖書室的狹長空間，提供一幅畫作，杜象這幅標題為〈你刺穿了我〉的作品，展現了他當時所專注探究的基本理念。該作品的構圖主要是三項現成物——自行車車輪、拔塞起子、衣帽架，他還在這些現成物所投射在畫布上的影子，仔細地加上一些鉛筆

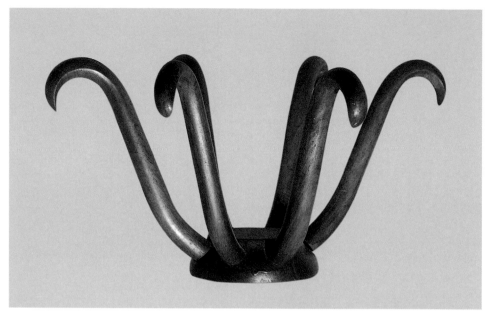

塗描痕跡。取自他線條尺規單位長度的新
造形及〈標準坐落〉的彎曲輪廓線條,也
出現在作品的左右下方;一列長排的交疊
彩色方塊造形,暗示著似數學般精確的顏
色樣版,色階由灰色到黃色,讓觀者可明
顯見到其不同於畫布的形象;它的上方則
是一支瓶刷。顏色樣版是以錯覺的手法描
繪成的幻象,而瓶刷卻是真實的物品,同
樣真實的三支安全別針,被安置在虛幻的
色版上,造成了真假錯置的效果。

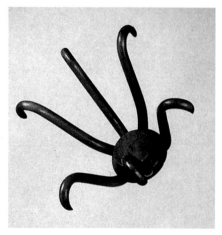

衣帽架
1917年,
此為複製品
23.5×14cm
巴黎國立現代美術
館藏

　　此作品的明亮色調及微妙的構圖,是杜象少見的愉悅畫
作,他自己卻將之視為是他觀念的提示。畫作的標題〈你刺
穿了我〉是法文的縮寫,可能正表達了他自己對繪畫的態
度,雖然他並未進一步明確加以說明,不過那的確是他畫在
畫布上的最後一件正式的作品,完成此作後,他即離開紐約
前往布宜諾斯艾利斯。他在阿根廷時還向巴黎的妹妹交代,

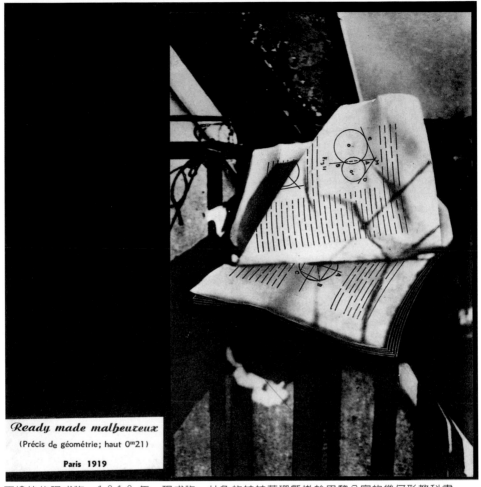

Ready made malheureux
(Précis de géométrie; haut 0ᵐ21)
Paris 1919

不愉快的現成物　1919年　現成物，杜象的妹妹蘇珊懸掛於巴黎公寓的幾何形教科書

要她將他的作品〈不愉快的現成物〉，即一本幾何形的教科書，懸掛在她巴黎公寓的陽台上。他想要讓書中的問題及原理，經得起太陽與風雨的考驗，而接受生命的事實，她妹妹蘇珊虔誠地按照哥哥的指示行事，還將結果畫成圖片。

　　杜象一九一九年返回巴黎，他雖然對達達主義集團不屑一顧，不願主動參與達達運動，不過仍然常去畢卡比亞的公寓及賽塔咖啡館，與所有達達主義者會面，這群年輕的叛逆者卻對他相當崇拜。達達主義作家皮爾・馬索（Pierre de

眼科醫生的證人
1920 年　紐約　29×23.1cm
（上圖）

眼科醫生的證人草圖
1920 年　卡紙、鉛筆
50×37.5cm
美國費城美術館藏

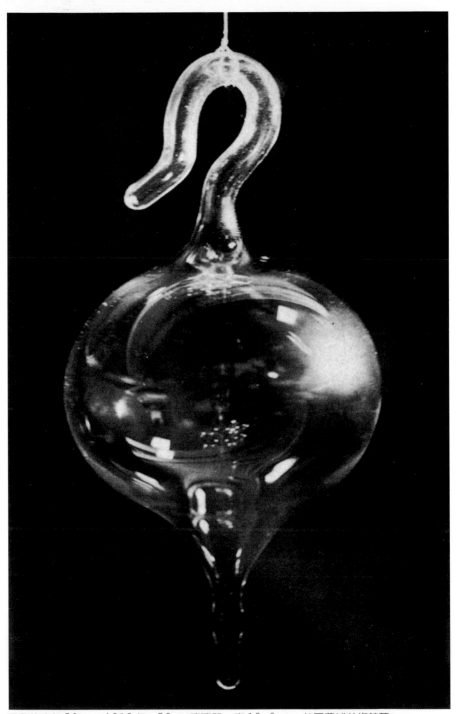

巴黎的空氣50cc 1919年 50cc 玻璃器 高13.3cm 美國費城美術館藏

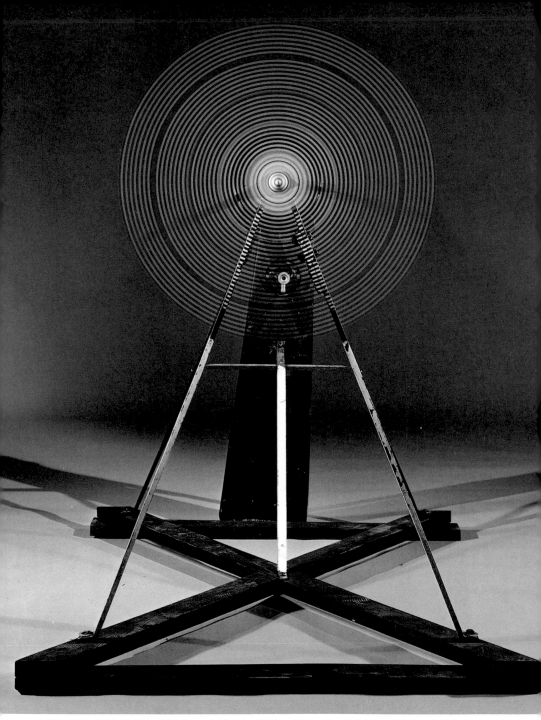

旋轉的玻璃（正確視覺）運轉中　1920 年　玻璃、馬達、金屬　170×125×100cm
美國耶魯大學美術館藏

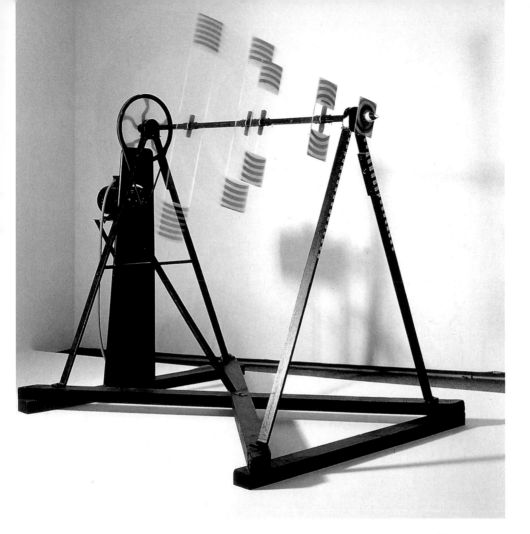

旋轉的玻璃
（正確視覺）

圖見88～90頁

Massot）曾這樣描述他與杜象會面的情形：「我對他久仰多時，我記得住他的每一個舉動及言詞，他可以說為我的未來帶來無限的希望，當我一見到他就馬上迷上了他，他長相英俊，衣著灑脫，言行舉止優雅，又具幽默感。」杜象對待〈蒙娜麗莎〉，是以沉默的虐待來處理，其抨擊傳統藝術態度之猛烈，一如任何一位達達主義者。一九二〇年春天，杜象或許已感覺到他的領域正逐漸為年輕人侵入，於是決定再回紐約發展。

杜象除了重新拾起他中斷的「大玻璃」系列探討之外，

他也開始對電影及光學實驗感到興趣。他曾在無意間發現，將兩支螺旋放在同一軸心轉動時，會出現其中一支向前而另一支向後轉動的現象，此即所謂的「螺絲起子效應」，杜象曾於一九二〇年設置了一些裝置，以展示其原理。曼·雷當時正以他自己的手法探討攝影，他可以說是當時最具原創性的攝影家，曼·雷利用攝影術做工具來重現他的繪畫作品，他曾為杜象的〈旋轉的玻璃〉留下珍貴的影像。

圖見 104 頁

杜象五年後依照〈旋轉的玻璃〉，演化出另一件機械作品〈旋轉的半球形〉，此作品是由一座放置在鋪有黑絨布唱片上的半球體所組成，球體還被畫上了白色的螺旋紋，其基座是一台電動馬達，當作品轉動時，它有如一個機械化的肚皮舞舞孃。杜象還與曼·雷合作拍製了一段影片，杜象的旋轉螺旋與螺絲起子，還在影片中交替出現，該影片的片名也相當的杜象式，此即他所稱的「貧血的電影」。

採用女人姓名改變身分認同

在杜象返回紐約後不久，他感覺到有必要改變一下他的身分認同，他選擇了一個女性化的名字「露茜·賽娜維」（Rrose Selavy），他還要曼·雷為他穿著女性服裝的模樣拍下照片，此舉使他許多朋友感到迷惑，無疑引起了相當多的心理分析推測。不過杜象自己的解釋確是非常不合乎邏輯：「這是一種現成物式的行動，我最初原想有個猶太人名字，我的天主教背景應該可行，但未能找到適合的字眼，當時我就突發奇想，何不採用女人的名字？改變一下我的姓別，總比更改我的宗教要好些吧，賽娜維即法文『這就是生活』的意思。」沒多久，此名字即出現在他以流行的女人香水瓶為現成物的作品上，他還將此作品的攝影，做為他新雜誌《紐約達達》的封面插圖。

露茜·賽娜維（杜象化名）還進一步擁有她自己新造的

曼·雷攝影
露茜·賽娜維（杜象穿著女性服裝，嘗試改變身分認同所拍下的照片）
1921年 刊於《紐約達達》雜誌封面
私人藏（右頁圖）

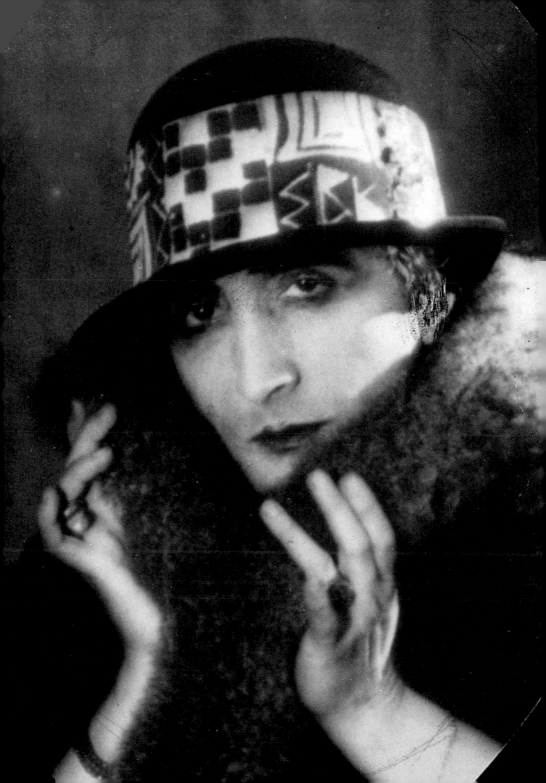

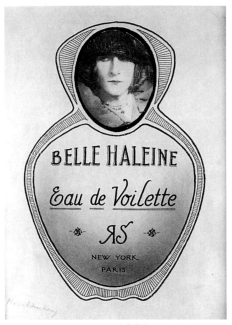 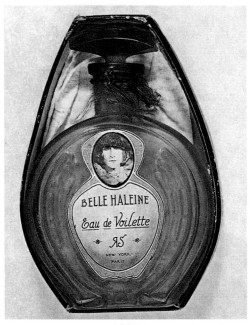

美好的氣息，面紗水　1921 年　照片拼貼　29.6×20cm　巴黎私人藏

美好的氣息，面紗水　1921 年　加工過的現成物，有標籤的香水瓶　16.3×11.2cm　巴黎私人藏

雙關語及專屬現成物品。一九二〇年，杜象為凱薩琳·迪瑞完成了〈新寡〉（Fresh Widow），那是將一名木匠的法國窗台樣品（French Window）改名而來的作品，該窗台的襯裡鋪蓋的是波蘭製的黑色皮革，因而被杜象運用做為雙關語的標題。杜象還為凱薩琳的妹妹多羅蒂雅作了一件〈為什麼不打噴嚏〉，他在一具小鳥籠裡面，填滿了狀似方糖的東西（實際上是白色大理石方塊），並安裝了一支溫度計及墨魚骨甲，此作品如今收藏於費城美術館。此類作品的呈現，均或多或少具有相同的機能，都需要觀者進行一些口語上或視覺上的逆向思考，它為大家所熟悉的日常物品，創造了一種新的思維，這些在我們腦海中已成事實的東西，就純物理的涵義言，並無多大意義。

圖見 111～113 頁

　　杜象的達達主義與反藝術活動，並不妨礙他在二十世紀收藏世界中的重要地位。自一九一五年當他第一次來紐約

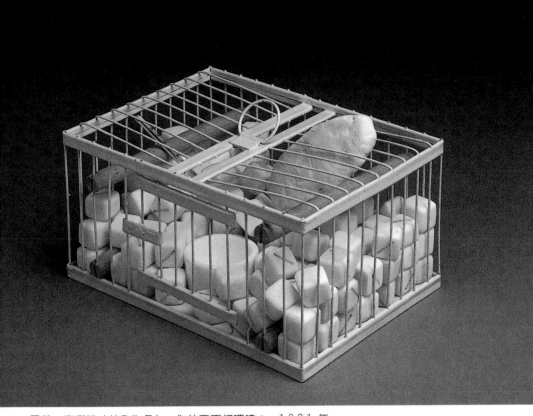

露茜‧賽娜維（杜象化名），為什麼不打噴嚏？ 1921年
現成物，方糖大的大理石、溫度計、墨魚骨、鳥籠89.5×55cm 美國費城美術館藏

時，瓦特‧亞倫斯堡（Walter Arensberg）即就有關歐洲與美
洲的新畫家與雕塑家，徵詢他的意見，同時在他自己的私人
收藏品上，也委託杜象給他必要的協助，一九二〇年當亞倫
斯堡自巴黎返美後，他繼續請杜象做他非正式的顧問。那年
杜象還支持他的老友凱薩琳‧迪瑞，參與一項具前瞻性的冒
險計畫，凱薩琳決定成立一個專門展示現代藝術的教育性機
構，以藉此來教育大眾認識當代藝術。杜象並推舉曼‧雷出
任該機構的副主席，此機構的名稱「無名協會有限公司」，
還是由杜象命名的，它可以說是美國第一個專注於現代藝術

〈新寡〉現場裝置
實景　1968年
「門」展

奧斯杜里茲的喧噪　1921年　窗、木、玻璃、油彩　62.8×28.7×6.3cm
德國斯圖嘉特美術館藏

曼‧雷
累積灰塵的〈大玻璃〉
1920 年　巴黎國
立現代美術館藏

的組織，比紐約現代美術館（MoMA）的成立還要早上幾年。

　　一九二二年杜象再返回紐約，他重新探討「大玻璃」系列，新作品進行的不急不緩，實際上整個過程正如杜象所稱的「養灰塵」。他任由他畫室中的玻璃板連續六個月累積灰塵，灰塵下面是油彩的造形，如此所顯現出來的色彩，自然不同於來自顏料管中的原來色彩，曼‧雷將此累積了六個月灰塵的〈大玻璃〉拍成照片，其結果有點像月亮的特寫。此系列作品持續演化了二年，到一九二三年二月他突然中止，該作品並沒有完成，其原有構想的基本元素也未能呈現視覺的效果，直到十年之後，杜象才再度探討，這也就是大家所

圖見117頁

熟知的〈甚至，新娘被她的男人剝得精光〉，此作品可說達到了杜象所稱的「未完成的有限舞台」境界。

　　杜象沒有完成此系列作品，並沒有令人感到滿意的解釋，或許我們惟一的推斷是，他理念的視覺呈現，並不似理念本身那般重要。觀者在進入杜象〈大玻璃〉那奇特神祕的

境界之前，也許可以先檢視一下他的裝備器材，外觀、想像力及現代藝術的某些演化雖然有助於我們觀察，但是對此一系列作品都發生不了多少作用。因爲如今收藏於費城美術館，長約九英呎的〈大玻璃〉本身，僅是〈甚至，新娘被她的男人剝得精光〉的其中一個部分，其他的部分則被記錄在他一九一二年到一九二三年之間所累積的備忘錄中。該紀錄專輯於一九三四年以《綠盒子》的書名出版，它包括了九十三件各種不同的造形、速記、荒謬詩句以及有關〈大玻璃〉每一元素的目的與功能等文件資料。此系列作品不僅要從整體來觀察它，其各自的構成元素也具有獨特的意思，這些片段其實都是杜象初期理念的合理發展。

甚至，新娘被她的男人剝得精光（綠盒子）1934年
93件複製（照片、素描、手稿1911～1915）
33.2×28×2.5cm
巴黎私人藏

甚至，新娘被她的男人剝得精光（大玻璃）
1915～1923年
2片玻璃、油彩、鉛箔、鉛線、木材
272.5×175.8cm
美國費城美術館藏
（右頁圖）

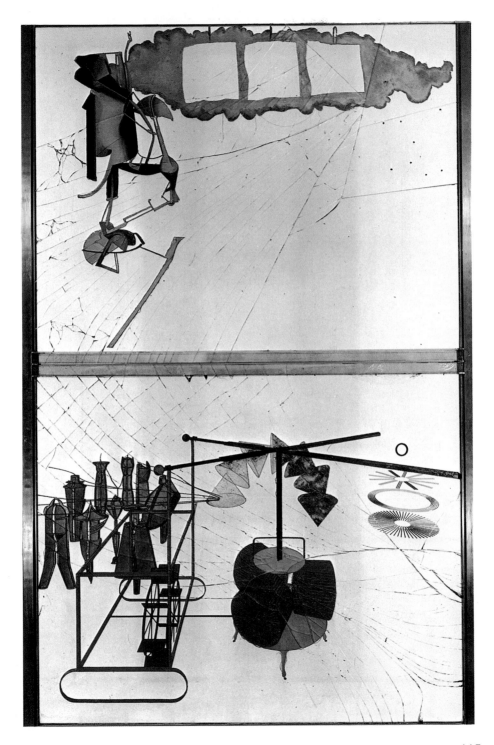

117

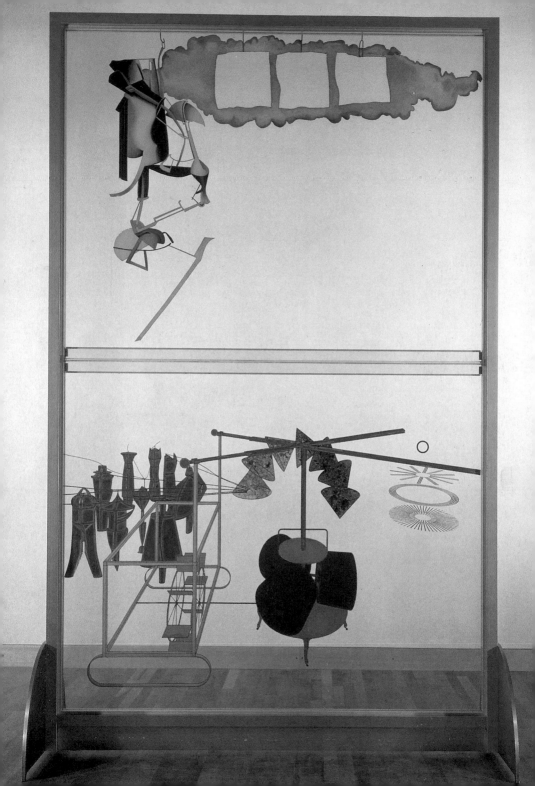

大玻璃中的主要內容（包括未完成的要素）

1. 四輪車或二輪車
 a. 水車輪
 b. 小齒車
 c. 地下門蓋板
 d. 滑車
 e. 燒瓶的轉動
 f. 滑道
 g. 彈性橡皮繩
2. 九個雄性鑄型／
 制服和套裝的墓場
 a. 僧侶
 b. 百貨店配送員
 c. 憲兵
 d. 穿甲胄的騎兵
 e. 警官
 f. 殯儀人員
 g. 召使／僕人
 h. 咖啡店服務員助手
 i. 站長
3. 毛細管
4. 過濾器
5. 巧克力研磨器
 a. 路易十五式腳架
 b. 滾筒
 c. 領帶
 d. 刺刀
6. 剪刀
7. 新娘／
 雌性的溢死體
 a. 吊環
 b. 樓樺
 c. 操作棹
 d. 雀蜂
8. 銀河
9. 換氣活塞
10. 蝶形泵區
11. 球形鉋／
 傾斜水流
12. 墜落飛沫
13. 水平線／
 新娘的衣服
 a. 透視線的消減點
 b. 「威爾遜・林肯」
 效果的領域
14. 拳擊試煉
15. 眼科醫生的證人
16. 放大鏡
17. 九個射擊痕跡
18. 重力的管理人
 a. 三腳架
 b. 棹
 c. 重量

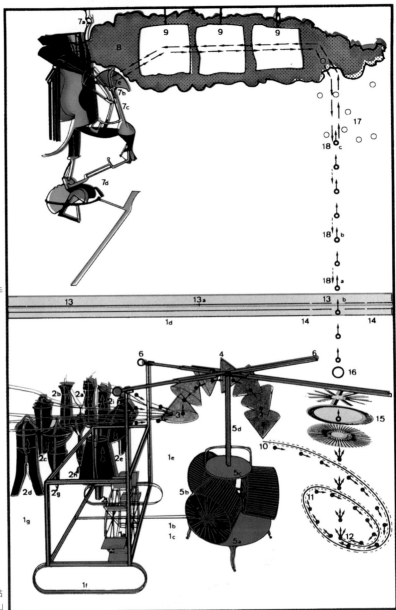

甚至，新娘被她的男人剝得精光（大玻璃結構設計稿）
1915 年　272.5×175.8cm　美國費城美術館藏

甚至，新娘被她的男人剝得精光（大玻璃）1965～66 年複製品（左頁圖）

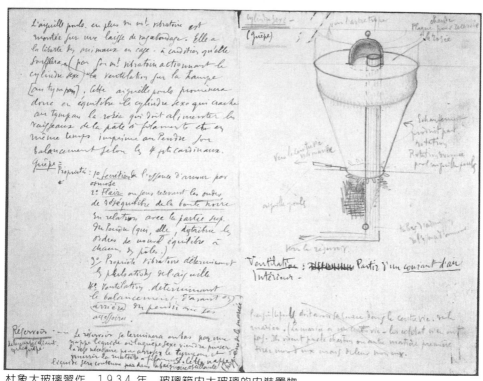

杜象大玻璃習作　１９３４年　玻璃箱內大玻璃的內裝置物

從達達主義跨越到超現實主義

　　達達後來的發展雖然淪落為公眾表演與激烈暴動，不過卻始終維持著自由表現的特色。超現實主義運動的成員，雖然大部分來自達達，但是這個集團在結構與態勢上，卻與達達派不同，他們有嚴密的組織，強而有力的領袖以及認同的學說理論。在安德烈・布魯東的主導下，該集團的成員都是多產作家，他們所發表的理論性文章，大部分是方法的實驗與研究，他們極為尊重科學，特別是心理學的方法，認為以此可以刺激潛意識釋放出所儲藏的無限幻象和夢境般的影像。

　　超現實主義最初本是一項文人運動，他們在浪漫派中找到波特萊爾和愛倫坡（Allan Poe），在象徵派中找到林保德與馬拉梅為其文學界先驅，並認為阿波里迺爾為其最親密的

前輩。超現實主義運動的名稱，可說是源自阿波里迺爾，他於一九一七年爲自己的劇作《蒂瑞嘉的乳房》取了一副標題「超現實主義戲劇」（Drame Surrealiste），以取代「超自然主義」。

超現實主義的意識形態主要源自佛洛依德的方法，那給了藝術家對自身探索的一個模式，爲他們展現了一個潛意識帶來幻想形象的新世界。布魯東即以佛洛依德的權威理論做爲他陳述的依據，他稱：「我相信在未來，夢境與現實此二種看來似乎矛盾的狀態，會轉變成爲某種絕對的真實，即超現實。」

超現實主義詩人即在「自動書寫」（Automatic Writing）的方法中見到，意識的所有約束都解脫後，潛意識中那奇幻而漫無邊際的世界則會浮現到表面來，然後自動地記錄下思緒與形象中出現的任何東西。畫家則以同樣的方法產生了「自

動素描」（Automatic Drawing）。此即布魯東所稱的「純粹心靈的自動主義」（Pure Psychic Automatism）。

布魯東一九二四年曾在他所起草的〈超現實主義宣言〉中，給超現實主義下了如下的定義：「超現實主義，名詞，陽性，純粹心靈的自動現象，它藉由口語或文字來表達眞正的思想功能，其思想的表述完全不受理性的控制，也超越了所有美學或是道德的關照。依據哲學辭典稱，超現實主義根據的是某種聯想的崇高現象，其聯想來自無所不能的夢境，而對理性思維遊戲不感興趣，它可以導致其他精神機制的全面破壞，而以新的代替物來處理人生的主要問題。」

布魯東把超現實主義的意象分成七類。它們是：（1）矛盾的意義；（2）有意不言的意象；（3）出現後失去方向的意象；（4）表現幻覺特性的意象；（5）將抽象具體化的意象；（6）否定物質自然特性的意象；（7）引人發笑的意象。這七類意象，都是非邏輯的意象，對超現實主義者而言，意象是高於思想的，或者說，意象是可以且應該代替思想的。

在繪畫上超現實主義者借鏡的對象有：偉大幻想家與畫家的幻想題材，浪漫派和象徵派，甚至於原始民族的雕刻。創作風格及形象與超現實主義精神類似的同代藝術家，如畢卡索、勃拉克、克利和夏卡爾（Marc Chagall），都先後得到他們的肯定，且將他們的作品刊登在超現實主義的刊物上。

布魯東在一九二八年出版的《超現實主義與繪畫》一書中，他除了引用了畢卡索、勃拉克、馬諦斯和克利等風格迥異藝術家的作品外，還選用了基里訶（De Chirico）、恩斯特、馬松（André Masson）、米羅（Joan Miró）、坦基（Yves Tanguy）、阿爾普（Jean Arp）、曼·雷及畢卡比亞的作品爲插圖，不過也只是把藝術與文學當做是實現超現實主義精神的手段。

不過超現實主義的藝術理論的確有很強的吸引力，在一

門、賴瑞街115號
1927年　依照杜象
設計製造的門
（右頁圖）

122

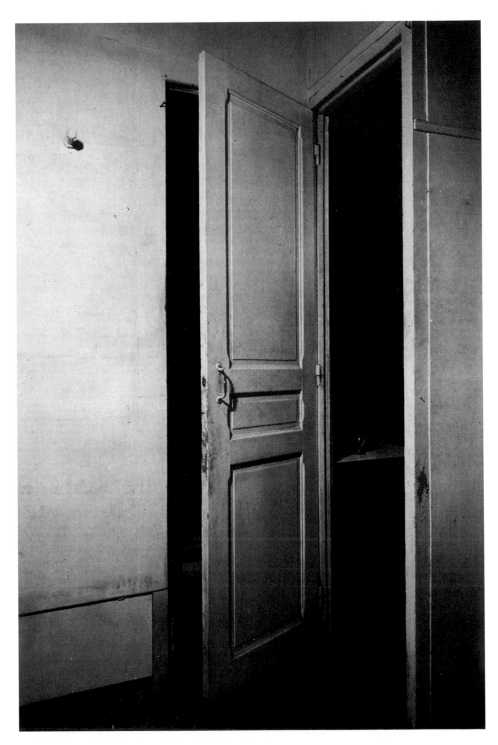

九二五年的超現實主義藝術首次展覽，幾乎所有後來的主要超現實藝術家都參展了。超現實主義成員的畫家，雖然來自不同的背景，但在他們過去的藝術經驗中都有幻想的傾向。

夏卡爾的作品表現出許多超現實主義的特色，他的思想與作品純真自然而不經設計。米羅天生的率真與單純，使得他終身成為一名道地的超現實主義者，布魯東稱米羅「可能是我們所有人之中最超現實主義的人」。

恩斯特的「拓印法」（Frottage）可能是受到布魯東理論「刺激感應力引發幻覺」方法之影響，恩斯特於一九二二年著手自動書寫與素描的實驗。馬松的素描作品，在造形的領域內最接近詩人的自動寫作，但是他卻拒絕詩人們對他作品所做的文學詮釋。他堅稱，繪畫具有一種潛藏於視覺藝術領域本身的造形價值，那與潛意識所引發的意念和形象無何關係。

坦基參加過所有的超現實主義集團的活動，他對「精緻屍體」（Corps Exquis）的素描方法特別感到興趣。曼‧雷雖是美國畫家，卻在一九二一年與杜象參加達達在紐約的活動之後，即決定前往巴黎投向達達，由於他將達達與超現實主義精神注入攝影，而獲得了「機器詩人」的雅號，他的攝影與繪畫作品深得《超現實主義》雜誌的青睞，而經常被刊登介紹。

基里訶被布魯東視為超現實主義畫家的最佳典範，他早期所描繪義大利荒蕪城市的夢境、不祥徵兆的廣場與拱廊等畫作，特別引起布魯東的興趣。達利是加入超現實主義集團的最後一名重要成員，他仔細研究過佛洛依德的理論，以他所稱的「偏執狂的批判活動」，發明了他自己獨特的強迫性創作法，此方法比該集團最激進人士的方法，還要更進一步。

在達達成立之前，杜象在巴黎即已預示了對傳統觀念進行諷刺性的攻擊，雖然杜象的創作不多，他過人的智慧和細膩的感性，為他的每件作品提供了豐富的聯想。當達達那種自

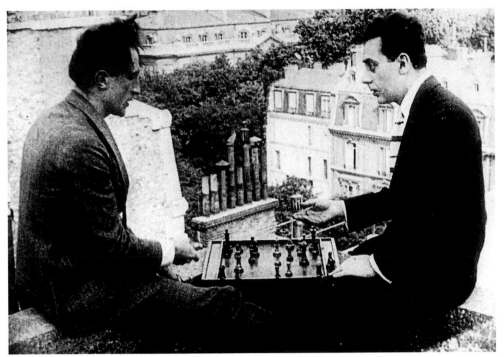

曼·雷和杜象在賀內·克萊爾電影「演出中」下棋一景　1924 年

由自發性的創作力開始衰竭時，杜象於一九二三年即放棄了繪畫，而從事更為純粹的知性活動，他在藝術與非藝術的問題上所做的入微觀察，促成了許多當代繪畫與雕塑的新觀念。

布魯東推崇杜象是最具智慧的藝術家

馬塞爾·杜象此時期的情況又如何呢？當他的「大玻璃」系列到達「未完成的有限」情境時，他一九二三年悄然地回到巴黎。一年之後他出現在畢卡比亞的表演劇及沙迪的芭蕾舞劇「暫停演出」中，他還是以葉片遮隱私處的裸體呈現，事實上「暫停演出」已是達達主義的最後一次表演。杜象還與曼·雷、畢卡比亞及沙迪，為賀內·克萊爾（René Clair）的熱鬧短片「演出中」擔綱演出，此短片曾在「暫停演出」芭蕾舞劇的中場休息時間放映過。

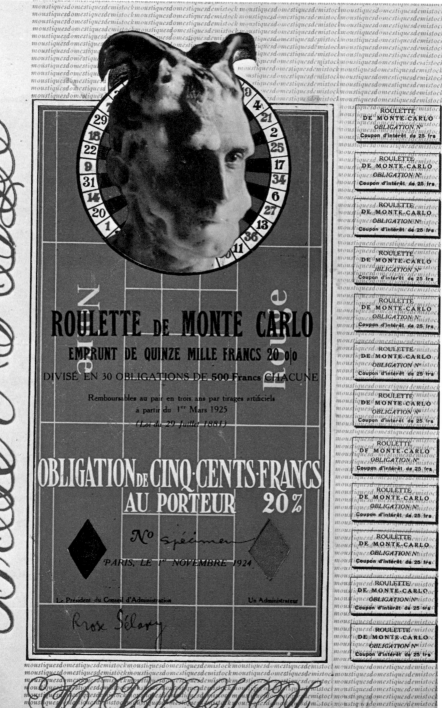

蒙地卡羅債券
（上有「露茜・賽
娜維」的簽名）
1924 年（局部）

蒙地卡羅債券
（上有「露茜・賽
娜維」的簽名）
1924 年
彩色石版畫
31×19cm
紐約現代美術館藏
（左頁圖）

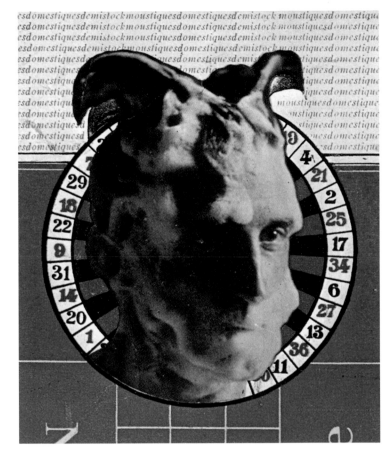

　　杜象以「不贏也不輸」的理念，化了一些時間完成了一
套輪盤賭具設備，並利用此設備在蒙地卡羅組成一人公司，
他的資金來源是出售一些印有他形象的債券，此債券是他自
己設計的，簽上露茜・賽娜維的簽名，券上展現杜象正浸在
肥皂泡沫中，堆集成兩支角形的長髮模樣，該圖片是請曼・
雷為他拍照的，如今此債券已成為藏家搶購的珍品了。一九
二五年他還完成了第二件光學機器作品〈旋轉的半球形〉，
那是安裝在不同軸上而會轉動的黑白圖片，在旋轉時會予人
一支向前另一支向後轉動的錯覺。次年杜象與曼・雷合作拍
了影片「貧血的電影」。

一九二五年杜象的雙親過世，他運用爲數不多的遺產，在藝術市場上做了一點小小的投資，這是當時許多超現實主義藝術家所喜歡進行的活動。一九二六年杜象訪問紐約，在布魯梅爾畫廊爲他所鍾意的雕塑家布朗庫西安排了一次個展，之後他又與他的好友洛奇（H. P. Roche）在拍賣會上購得一件布朗庫西的大型作品。此後只要他需要一筆基金急用時，就出售一件布朗庫西的作品，就此點言，杜象的生活目的只是在尋得收支的平衡，即感滿足，他覺得，一個人只要有一點錢以及一些他需要的生活品，他也就可以自由地去做他想要做的事了。

　　杜象似乎越來越對西洋棋不能忘情，他小時候就學過下棋，大戰期間當他住在布宜諾斯艾利斯時，也有一陣子沉醉於西洋棋中，如今他日以繼夜地研究棋藝，還在許多場棋賽中贏得錦標，這爲他帶來了小部分收入，其實在一九三〇年代，杜象就曾好幾次代表法國出賽，成爲法國冠軍棋隊的成員。

　　杜象與達達的關係曾經糾纏不清，而他與超現實主義的關係更是顯得曖昧，他的繪畫作品沒有一幅被認爲可以與超現實主義搭上邊的，在杜象的創作裡，也找不到一絲潛意識或自動技法。不過他在藝術與生活中反對聖像崇拜，卻是爲所有超現實主義者所極力推崇的，他經常在生涯正走上坦途時又突然決定中止，他的斷然明確態度令人印象深刻。超現實主義者常說，生命是必須實際去生活的，而不是畫出來的，杜象在所有具叛逆精神的超現實主義藝術家中，是最文雅的一位，不過以超現實主義的標準言，他卻比任何人都走得更前端。

　　要不是安德烈・布魯東持續地支持他，杜象的名聲不可能維持得如此長久，布魯東描述杜象稱，他是二十世紀前半葉最具智慧，也是最會製造麻煩的人，他之支持杜象的獨立精神，正像他接納畢卡索一樣。布魯東對每一個具代表性的

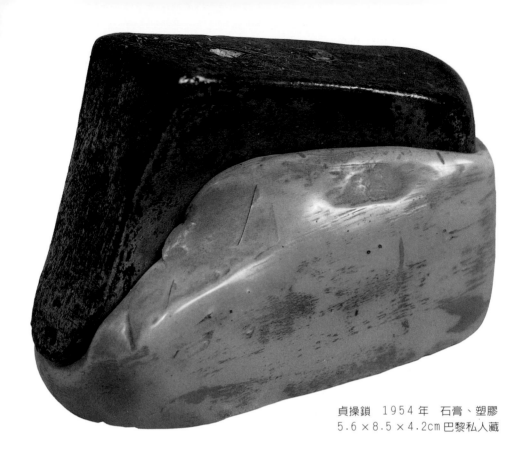

貞操鎖 1954年 石膏、塑膠
5.6×8.5×4.2cm 巴黎私人藏

藝術家，均給予極高的評價，或許他感覺到，杜象所擁有清
晰的頭腦及含蓄的幽默感，正是他自己所缺乏的。到了一九
二○年代後期，超現實主義運動已為派系鬥爭所困擾，部分
原因即是出在缺少此種幽默感；甚至於還導致了許多超現實
主義者心理嚴重的不平衡，造成了賀內・克里維（René
Crevel）、傑克・里哥（Jacques Rigaut）、奧斯卡・多明格茲
（Oscar Dominguez）等人自殺；安東寧・亞爾托（Antonin
Artaud）發瘋；依夫斯・坦基酒精中毒。雖然稍前他們的危
機主要是政治意見分歧，但結局竟然都是出於心理的因素。

觀念較視覺現實更為重要

　　一九二五年之後，巴黎的超現實主義畫家曾一起舉行過

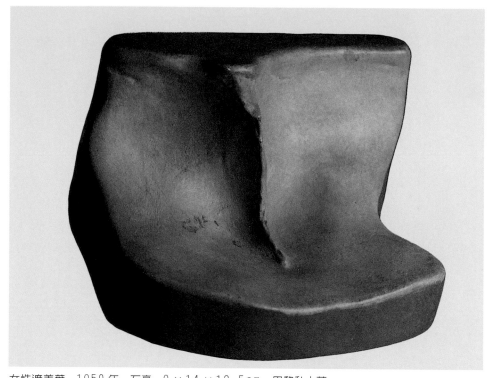

女性遮羞葉　1950 年　石膏　9×14×12.5cm　巴黎私人藏

展覽，第一次是在皮耶畫廊舉辦的。自一九二六年，他們開始在自己的超現實主義畫廊展示。最初幾年，他們的作品尚不能為一般大眾所接納，甚至於有時還會被一些批評者冷嘲熱諷。不過到了一九三○年代，超現實主義的繪畫實際上已征服了國際藝壇。自一九三五年，超現實主義運動經由世界各地的展覽，而聲名大噪，其中最重要的兩次大型聯展，是於一九三六年分別在倫敦及紐約舉行的。尤其是十二月在紐約現代美術館，由精力充沛又具影響力的館長亞夫瑞德‧巴爾（Alfred H. Barr Jr.）主導的那一次，堪稱是當時全球最大型的一次超現實主義展出，參展者有近一百位藝術家，共展出了七百多件作品，還出了一本二百五十多頁的畫冊。

　　一九三六年的展覽，可以說已為超現實主義在藝術史樹

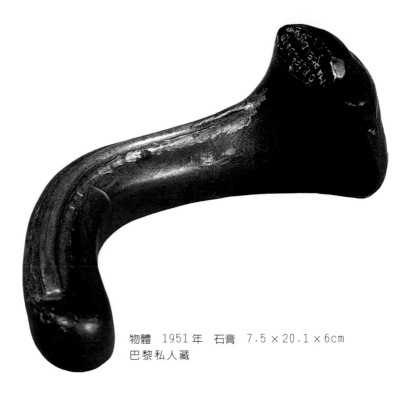

物體　1951年　石膏　7.5×20.1×6cm
巴黎私人藏

立起決定性的影響力，也同時為文學的超現實主義與具視覺
聯想力及純美學造形的超現實主義，明確指出了其間基本的
不同點，或者這正如杜象所說的，視網膜藝術已建立起另一
種主流藝術。巴爾在他的畫冊序言中說：「超現實主義做為
一種藝術運動已是大勢所趨，甚至於其重要性已超過了藝術
運動本身，它是一種哲學、生活方式，許多我們這個時代的
知名畫家與詩人，已投注了他們的一生，而樂此不疲。」當
超現實主義藝術家們獲得世界的承認之後，無形之中，超現
實主義的原來目標也隨之改變。

　　在「改變生活」的活動中，意識最純粹的無疑是超現實
主義「物品」的創造，在一九三六年的紐約現代美術館展示
中，已出現了不少此類令人好奇的展品，其中包括梅瑞特‧
歐本漢（Meret Oppenheim）所作的〈包毛皮的盤子與湯匙〉。
就某種意義言，此類物品也曾具體表現在基里訶、達利

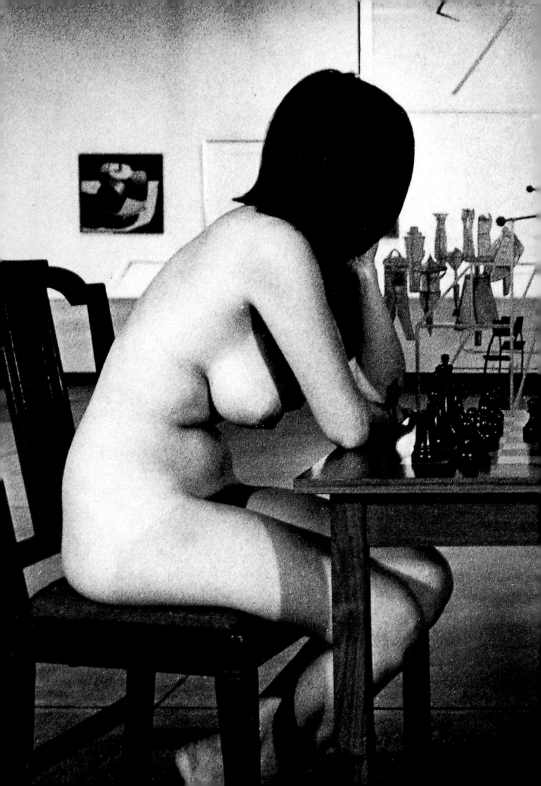

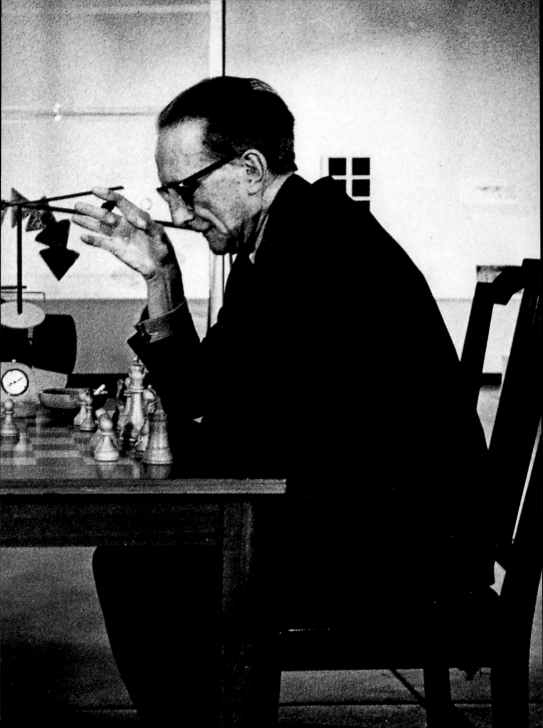

（Salvador Dalí）、馬格利特（René Magritti）等近似「魔幻意象」的超現實主義繪畫中。馬塞爾・杜象的現成物與曼・雷的早期物品概念，的確在這方面有著重大的影響，特別是一九一四年杜象所作的〈酒瓶架〉。另一引人注目的新手則是瑞士雕塑家亞伯托・傑克梅第（Alberto Giacometti），他曾表示：「我所完成的此類雕塑，它本身已提供了我的想像，我只是以空間來複製它，我並沒有改變任何東西。」傑克梅第在一九三四年製作了他最後一件物品雕塑〈看不見的物品〉之後，即轉到全然迥異的另一發展方向去了。在一九三○年代其他超現實主義的「物品」，大多缺少像傑克梅第作品那種實體性與單純化。

圖見 66、67 頁

在這段時期，杜象神出鬼沒，過著近似隱居的生活，已很少有畫家遇見過他。如果不是他還參與西洋棋的錦標賽，就更難尋覓蹤跡了。據說他多半的時間是與瑪麗・瑞諾德（Mary Reynolds）在一起，瑪麗是一個迷人的寡婦，先生死於大戰，之後獨自住在巴黎，他們的交往曾在一九二七年中斷了一陣子。當時，傳出一項驚人的消息，稱杜象已與知名法國汽車製造商的女兒結婚，由於杜象從未向人提過這段私生活，有人甚至認為那又是一樁達達式的玩笑，不過據曼・雷稱，杜象這段椿婚姻維持了大約四個月即告分手，杜象後來又與瑪麗恢復了交往，直到她於一九五○年過世，他們之間的友誼常為人們所津津樂道。

一九三四年，他為「大玻璃」系列出版了三百盒限量的「筆記」，這些未經裝訂的筆記，鬆散地擱置在紙盒中，如此可避免過於邏輯化的解釋。這套《綠盒子》可以說是對杜象主要作品的新理念，做了首次公開揭露，這些原創性的理念，正是他所說的「結合心靈與視覺的關係」，「觀念較實際視覺的實現更為重要」。安德烈・布魯東於一九三四年十二月所出版的《新娘燈塔》詩情散文，也是第一本討論杜象

圖見 116 頁

杜象與伊娃・巴比茲下棋　茱利亞・瓦塞攝　1963 年巴沙迪納美術館大型回顧展（前頁圖）

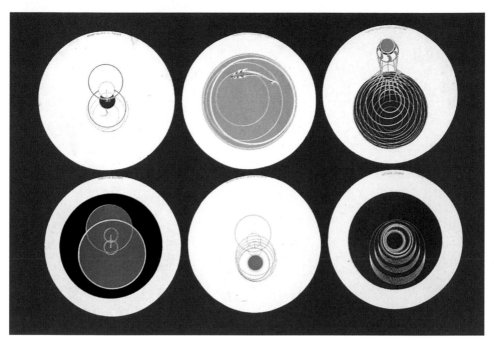

旋轉的浮雕　1935年　直徑各20cm　六張畫紙圓盤正反面彩色印刷　巴黎私人藏

的最重要文集，爲杜象的未來名聲奠下了基石，布魯東在文中特別強調〈大玻璃〉作品中，理性與非理性觀念的完美平衡，他推斷杜象未完成的傑作，已可列於二十世紀最重要的作品之一，並稱杜象爲此一神奇的燈塔，即將爲未來的文明之舟提供導航指引。

超現實主義精神重新在紐約發酵

　　杜象持續對運動及光學的興趣，引發他在一九三五年產生了一組他稱之爲〈旋轉的浮雕〉的紙板圓盤作品。在靜止的時候，圓盤予人的印象是帶有抽象設計的圖案，但是當這些圓盤被放在留聲機迴轉盤上轉動時，每一圖案即形成一種三度空間物象的幻覺。或許正像阿波里洒爾所預言的，「藝術終將與人們調解」，爲此目標，杜象還在巴黎的機械發明年度展租下了一個攤位來展示他的〈旋轉的浮雕〉，觀眾雖

旋轉浮雕　1926年　直徑30cm　唱片圓盤彩色印刷　巴黎私人藏

旋轉的浮雕　1935年　正反面印刷的彩色紙圓盤
直徑20cm

旋轉的浮雕　1965年

然好奇地注視這組圓盤，但當考慮是否要採購時，他們即會考慮到實用的需要價值，而沒有人再去理會他的作品了，藝術與大眾之間的距離仍然尚未獲致調解。

　　一九三六年杜象重新檢視自己的作品，他花了兩個月的時間修復了〈大玻璃〉，那年紐約現代美術館所舉辦的「魔幻藝術、達達、超現實主義」特展中，即包括了他的十一件作品參展。此時他又稍微積極參與藝術界的活動，這對超現實主義者自然有不少鼓舞作用。經布魯東的邀請，杜象還協助一九三八年在巴黎舉辦的超現實主義國際大展，展場完全是超現實主義式的佈置，這次展覽成為當時相當轟動的社會大事。一九三八年展覽雖然非常成功，但此時期超現實主義已經內部失和，大部分的元老成員均相繼與布魯東有過爭執，不是被排擠出去，就是自動離開。

　　就此點言，超現實主義運動似乎就要煙消雲散了，不過第二次世界大戰的干擾，也讓他們當初所凝聚的精神，卻又在紐約那令人興奮的環境中重新發酵。一九四〇年當德軍橫掃歐洲時，一個美國私人組織緊急拯救委員會適時出面，協助不少歐洲藝術家及科學家避難到美國。此時正好美國收藏家佩姬・古根漢（Peggy Guggenheim）女士來到法國，她購藏了不少現代藝術品，她熱愛坦基及杜象等現代藝術家，還設法營救恩斯特自歐洲逃到紐約來，一九四一年她與恩斯特相戀結婚。一九四二年佩姬在西五十七街開設了「本世紀畫廊」，儼然成為當時超現實主義的大本營。

　　相繼來到美國的超現實主義成員有：布魯東、恩斯特、坦基、馬松、曼・雷、柯特・賽里格曼（Kurt Seligmann）、達利及智利籍的馬塔。非超現實主義的歐洲藝術家避難來美國的知名的則有夏卡爾、勒澤、蒙德利安及傑克・李普西茲（Jacques Lipchits），大量的歐洲觀念與能量此時突然湧入美國，頓然使得紐約一躍而成為美國的藝術中心。美國老一輩

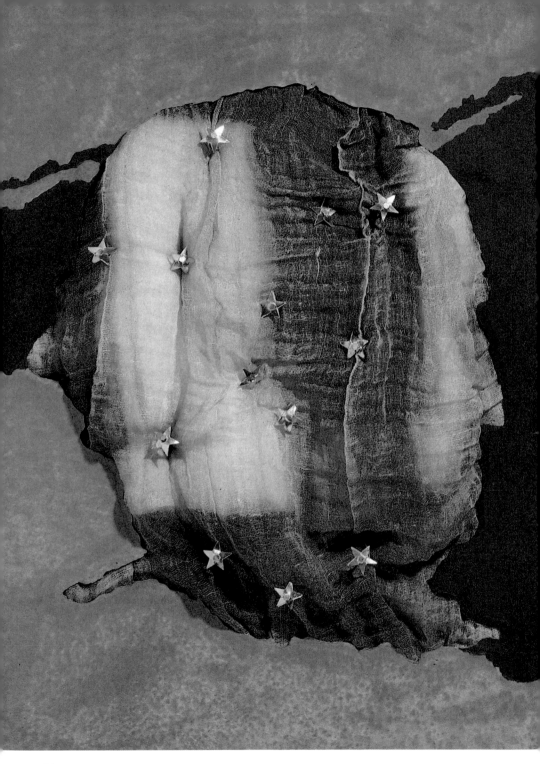

的藝術家托馬士・斑頓（Thomas Hart Benton）、愛德華、霍伯（Edward Hopper）以及其他寫實主義的藝術家，如今已不再能吸引年輕人的跟隨。想吸收歐洲前衛觀念的新一代美國藝術家，諸如傑克遜・帕洛克（Jackson Pollock）、亞希勒・高爾基（Arshile Gorky）、威廉・杜庫寧（Willem de Kooning）及法蘭茲・克萊因（Franz Kline），雖然沒有變成超現實主義者，卻也對超現實主義的自發性本能的強調，相當推崇。

　　美國年輕藝術家認為超現實主義繪畫太過於理論化與文學化，不過他們卻也吸取了其中的自動主義技法，並加以運用到非文學性的發展，馬松的自動素描、米羅的薄染、恩斯特的擺盪（Oscillation）技法，均成為他們學習與實驗的手段。像帕洛克一九四七年即運用恩斯特的擺盪技法，發展出經由潛意識的脈動，將油彩潑灑在畫布上，他的粗暴繪畫行動，即成為他表現的主題，此一大膽的突破演變成為「行動繪畫」，後來它變成了美國第一次獲得國際名望的本土風格。

　　帕洛克、杜庫寧、克里佛・史提爾（Clyfford Still）、馬克・羅斯柯（Mark Rothko）、威廉・巴吉歐特（William Baziotes）、大衛・哈爾（David Hare）及其他年輕的美國藝術家，雖然在佩姬的「本世紀畫廊」認識了超現實主義，也在那裡舉辦過他們的首次個展，不過他們卻沒有與這些年長的歐洲藝術家建立起親密關係，他們惟一常來往的超現實主義藝術家只有馬塔。馬塔於一九三九年來到美國並與妻子定居紐約，他與年輕一代的美國藝術家年齡較接近，英語又流利，他後來表示，「他們對歐洲的觀念知道得並不多，也不認識林保德或是阿波里迺爾，而只是模仿畢卡索及米羅的表面形式，我邀請他們每週一次來我住所談論現代繪畫。」

杜象的一人運動卻是公開面對每一個人

　　馬塔正如許多其他超現實主義者一樣，視馬塞爾・杜象

風俗畫的寓言
（喬治・華盛頓）
1943年　集合作品，紙、紗布、碘、鍍金五角星
53.2×40.5cm
巴黎國立現代美術館藏（左頁圖）

139

爲活著的藝術家中最具智慧又最値得推崇的一位。杜象在第
二次大戰初期仍居巴黎，直到一九四二年才來到紐約，在所
有的歐洲流亡藝術家中，也只有杜象過得如魚得水。他交了
許多美國朋友，他的影響力仍然籠罩於紐約的上空。在杜象
抵達紐約不久，即與布魯東合作在麥迪生大道上舉辦了一項
大型超現實主義展覽，以支助法國兒童及集中營犯人。某些
經紀人如佩姬・古根漢及西德尼・詹尼斯（Sidney Janis）
等，總是在選擇年輕藝術家上先徵詢杜象的意見，詹尼斯曾
說：「杜象與蒙德利安所喜歡的東西，往往與他們自己的作
品全然不同，他們絕不會以自己的觀點來判斷是非，尤其是
杜象雖一輩子反藝術又反對偶像崇拜，卻能慷慨地提攜後
進，而促進了現代藝術的發展」。

　　杜象似乎對任何向他求助的人均來者不拒，他還爲布魯
東與恩斯特所發行的一九四三年三月號的《VVV》雜誌設計
封面，另一期封面曾出現過他的一件令人爭議的拼貼作品
〈喬治・華盛頓〉。一九四五年，杜象兄弟三人在耶魯大學 圖見138頁
美術館所舉辦的聯展，更是提昇了他在美國的聲譽，藝術文
學雜誌《觀點》爲此製作專輯，報導杜象作品、他的影響力
以及他的傳奇故事。

　　雖然大約有十年的時間杜象在自己的工作上，沒有多少
明顯的成果，如今傳奇般的聲望卻落在他的身上。紐約的環
境已根本地改變了，許多歐洲的藝術家在大戰後紛紛返回故
鄉，佩姬・古根漢也遷往威尼斯，紐約派的美國藝術家已逐
漸形成了行動繪畫的新風格，後來此風格橫掃整個國際藝
壇，他們的藝術是高度「視網膜」又強烈反文學的。顯然這一
派的畫家對杜象不感興趣，而認爲杜象是「一人運動」，但是
此一人運動都是公開面對每一個人的，大家均可參與運動。

　　杜象他自己選擇了留在紐約變成了美國人，他發覺，
「在美國生活，我較能獲得接納，比起法國，我在這裡有較

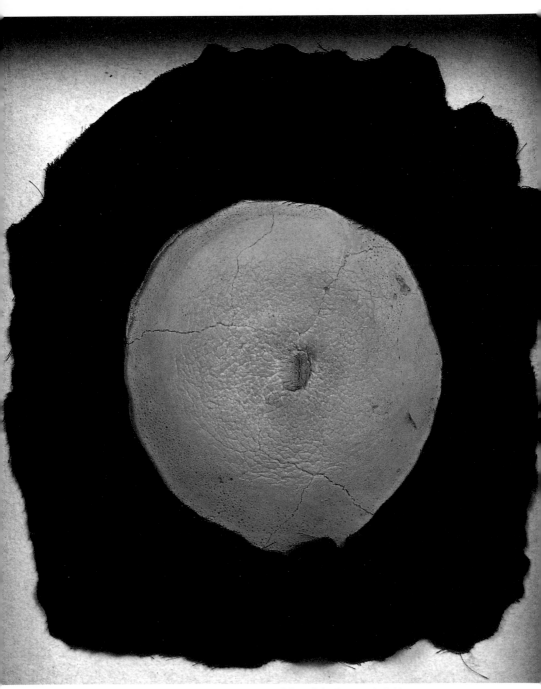

杜象　敬請觸摸　1947年　泡沫及天鵝絨板上　21×24.1cm　私人藏

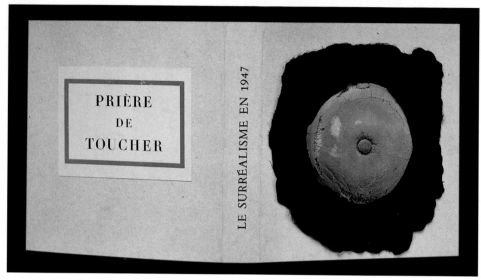

杜象設計的 1947 年超現實主義展覽的請帖　23.5×20.5cm　巴黎私人藏

多的朋友，更多的眞心朋友，這是我的幸運，我覺得旅行與
居住在此地比較好。任何地方住久了都會生厭，既使是天堂
也會如此，但是在美國卻有較多的自由。在法國，在歐洲，
任何一代的年輕人總是活在某些偉人的餘蔭之下，即便是立
體派藝術家也習慣地表示，說他們是普桑的子孫。雖然他們
創作了某些自己的作品，仍然會發覺傳統是牢不可破的。可
是這在美國是不可能存在的，美國人並不會去咒罵莎士比
亞，只是讓傳統成爲邁向新發展的沃土罷了。」在以後十年
的新發展中，無疑地，年輕的美國創新者都逐漸視自己是馬
塞爾·杜象的子孫了。

　　流亡時期的超現實主義榮景已不再，歐洲的藝術家們在
一九四五年之後，陸續返鄉，他們不再願意繼續讓一種運動
來限制他們的獨立性，阿爾普、恩斯特、米羅、曼·雷、馬
松、馬格利特以及其他較年長的超現實主義鬥士，也終於被
原來長期否定他們的大眾所肯定，有些甚至於發現他們已被
列名爲現代藝術的大師級人物了。尤其是恩斯特、阿爾普及

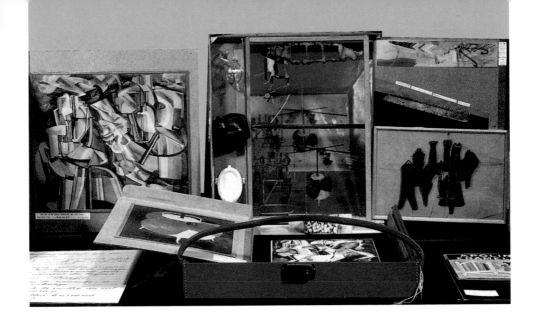

手提箱中之盒
1936～1941年
40.7×38.1×10.2cm
紙盒、縮小的現成
物、複製藝術品、
杜象作品的照片
巴黎國立現代美術
館藏

米羅，他們在一九五四年的威尼斯雙年展上，還榮獲了最高榮譽的大獎，因爲接受了這個獎項，恩斯特還被布魯東排除於超現實主義運動之外。

　　布魯東仍然堅持藝術不受賄賂，在巴黎以絕對的超現實主義獨裁者自居，他繼續擬訂政策，招攬與開除成員，每天在超現實主義咖啡館會見他的學生。一九四五年之後幾年，布魯東安排了幾個新的超現實主義展覽，杜象還爲巴黎麥特畫廊所舉行的「一九四七年的超現實主義」展覽，設計了一份很特別的請帖，封面印有一具與真人大小一般尺寸的泡沫橡膠人造女人乳房，上面標示著「敬請觸摸」，布魯東的奉獻令人尊敬，但他那嚴格又頑強的超現實主義智慧，似乎大勢已去。

　　杜象已於一九五五年成爲美國公民，同時定居紐約。美國的藝術世界，如今的注意力放在新生的行動繪畫紐約畫派，杜象似乎再一次變得不太重要，他沉迷在西洋棋藝中，也沒有什麼新傑作出現。經紀人羅蘭・克諾德勒（Roland Knoedler）曾請曼・雷試問杜象，可否重執畫筆，恢復繪畫，

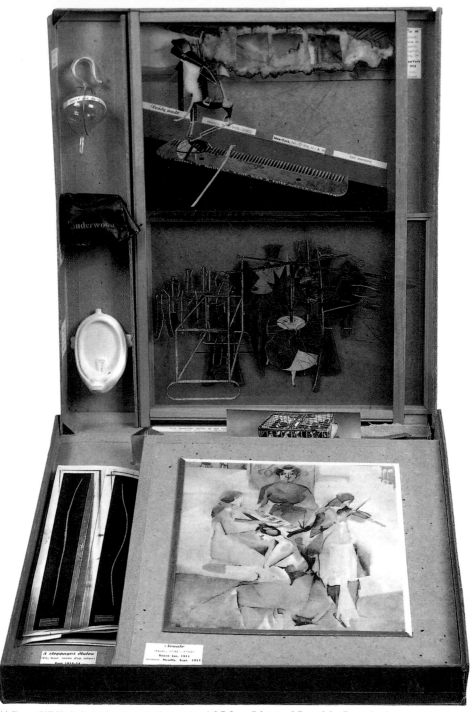

杜象　手提箱中之盒（工作中的視覺？）　1956～59年　35×38.7×6.3cm　巴黎私人藏

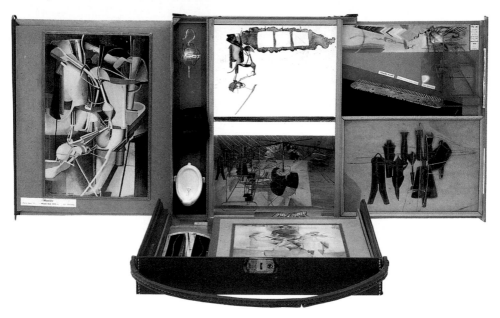

杜象　手提箱中之盒　1936～41年　40.7×38.1×10.2cm
巴黎國立現代美術館藏

克諾德勒準備提供他每年一萬美元的費用，以交換他一年畫
一幅畫，結果杜象打開他的手提箱美術館，〈手提箱中之
盒〉此時以新版本製作，裡面裝的是他感興趣的理念，編號
可以排列到三百號。

　　到了一九六○年出現了一種反抽象的新風格，不過其高
度寫實主義的主題，並非來自人文主義，而是源自二十世紀
非人性的廣告世界，以及所謂的大眾文化，英國藝評家勞倫
斯‧阿洛威（Lawrence Alloway）將之稱為「普普藝術」（Pop
Art）。普普藝術反對行動繪畫的強烈情緒主義，他們的態度
有點接近達達主義，歐洲亦有人稱之為「新達達」（Neo-
Dada），但這只是表面上的類似，達達主義的方法是以撼動
的策略來對抗資產階級文化，然而普普藝術家並不對抗任何
人，他們也並不真正的要去驚動觀眾。

　　杜象在他晚年仍然持續他的私人創作，也只有家人及少

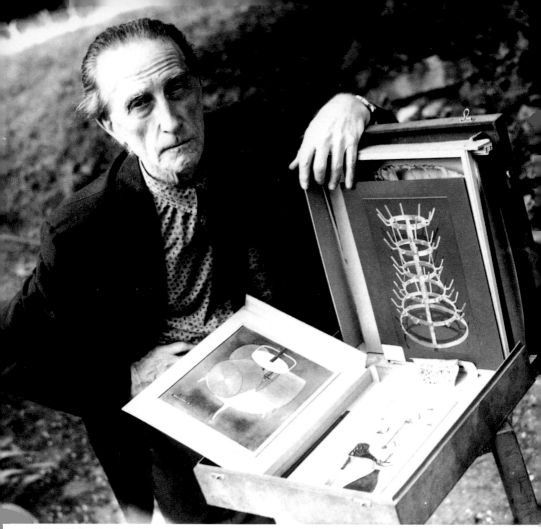

杜象與他的手提箱中之盒

數的人略知他在做什麼，而他希望在他死後才公開他晚年作品，結果，他所留下的作品標籤往往成了解說他作品的線索。

像〈既有的〉（Given）即是「大玻璃」系列的衍生作品，它正如〈大玻璃〉同樣蘊含著許多未定的自發性元素，其超現實的場景，觀者藉由一木製小門口觀看，可以想像到也許是饑渴的愛人，或是強暴後遭到遺棄等等，該裸露的肢體可

圖見 148 、 150 頁

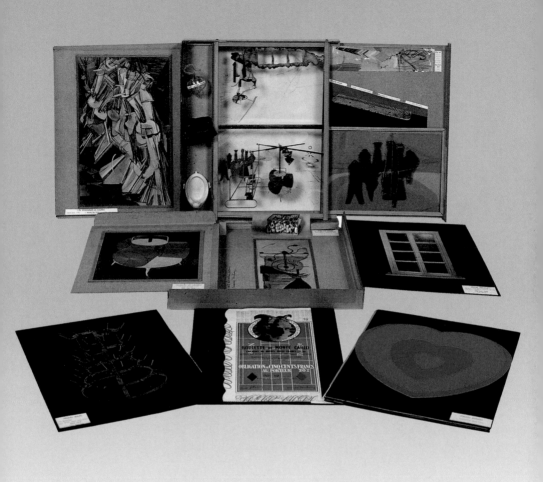

手提箱中之盒　1936～1941年　在箱中有現成物作品迷你版、藝術複製品、照片等
38.5×35×7cm　日本大阪國立國際美術館藏

　　　　　能是被切斷的人體，或者只是觀者經由小門口所見到的一部
　　　　　分。介於觀者與場景間的門，其一方面侵入了現場，一方面
　　　　　又釋放了觀者的視網膜神經。愛情與死亡從杜象藝術生涯的
　　　　　初期，就主宰了他的作品，更成為他晚期作品的主題探討內
　　　　　容，他在世的後二十年的所有作品，差不多圍繞著此類裝置
　　　　　性表現，而且最後幾件作品，潛在趨向更為強烈鮮明。

圖見148～152頁　　　　杜象一九五○年所作的〈溺水、照明瓦斯、瀑布〉，正

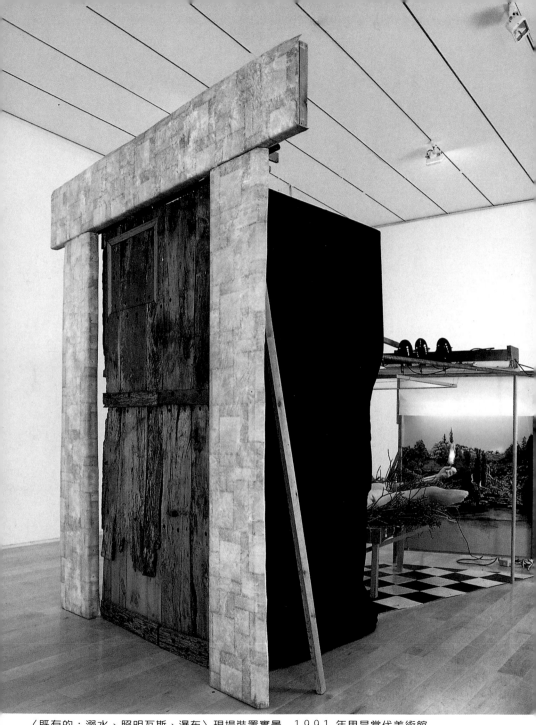

〈既有的：溺水、照明瓦斯、瀑布〉現場裝置實景　1991 年里昂當代美術館
242.5 × 177.8 × 124.5cm

溺水、照明瓦斯、
瀑布（大玻璃）習作
1950 年
91.3×55.9cm
巴黎私人藏

是他作品〈既有的〉中人物習作，其最後圖樣的某些元素似
乎在此習作中已定案。

　　一九四六年至六六年的〈照明瓦斯〉可以視爲是「大玻
璃」系列的杜象幽默創作之一，他在取材自西班牙卡達蓋斯
的木製老舊門上鑽了兩個洞口，觀者有如偷窺般透過此洞

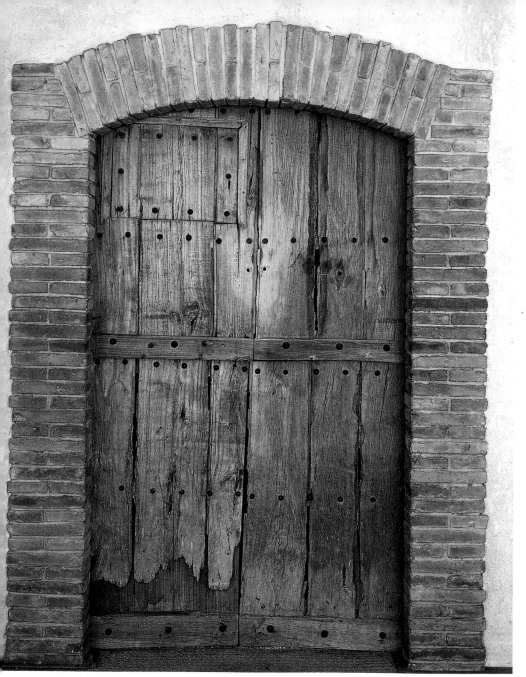

杜象　既有的：溺水、照明瓦斯、瀑布（大玻璃）1946～1966年　集合藝術：包括舊木門、玻璃、金屬貼皮、鋁、木棉、電燈、瓦斯燈、馬達等組合成實景　242.5×177.8×124.5cm 美國費城美術館藏　此圖為舊木門，右中上方小洞孔中可窺見內部房間的集錦風光（包括裸女）

杜象　既有的：溺水、照明瓦斯、瀑布（大玻璃）　此圖為內部房間的集錦風光（右頁圖）

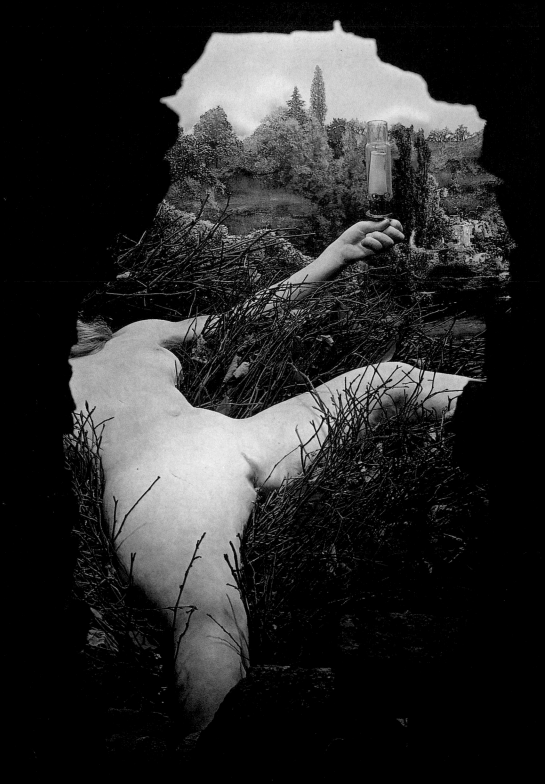

口，觀察到一具躺在風景中的女體，她手中拿著一盞瓦斯燈，女體背後風景中見到流動的瀑布。女性的生殖器部位成爲結構的主要核心，該作的主題顯然有關神祕、愛之危險、性及情色，而觀者類似偷窺般的參與行爲，可以說也形同整個作品的一部分，如果沒有觀者的反應與見解，該作品等於未完成。

不愧是現代藝術的守護神

其實到了一九五〇年代，人們又開始對杜象感到興趣，有幾個因素也促成了此一趨向，大收藏家瓦特・亞倫斯堡在一九五四年臨終之前，將他所有現代藝術大師的精選藏品捐

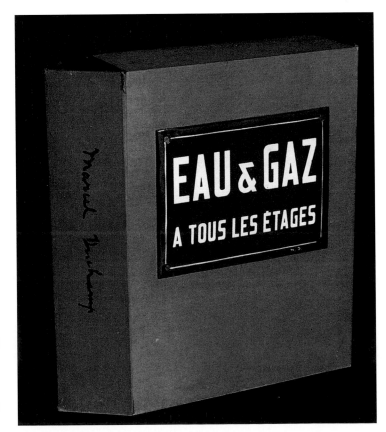

水道瓦斯錶箱
1958 年
上有杜象簽名
巴黎羅貝爾・魯柏藏
（右圖）

溺水、照明瓦斯、
瀑布（大玻璃）習作
1948〜1949 年
石膏浮雕塗造
50×31cm
斯德哥爾摩美術館藏
（左頁圖）

贈給費城美術館，其中杜象這位「反藝術」大師的主要繪畫作品永久集中於一室展示。瑪麗・瑞諾德於一九五○年過世後，杜象一直孤單一人，此時他再度結婚，新婚妻子是名滿藝術圈，外號叫「婷妮」（Teeny）的迷人女子亞勒西娜・莎特勒（Alexina Sattler），杜象又重新參與藝術聚會，同時開始與那些要為他尋求藝術史定位的人交際。

一九五八年一名年輕的文學教授，米榭・沙諾里特（Michel Sanouillet）帶來一冊他所搜集所有杜象的文字紀錄，其中包括他的雙關語、用語、口語既成詞，乃至於「大玻璃」系列的文字註解等，杜象還幫忙他整理這些收藏。次年杜象協助法國藝評家羅伯・勒貝（Robert Lebel）撰寫《杜象》一書的設計及插圖，此一回顧杜象一生的重要著作，英譯本是喬治・漢密頓（George H. Hamilton）執筆，也於一九五九年出版，此書成為紐約新一代藝術家瞭解杜象作品及觀念的經典之作，適時地滿足了他們所面臨的疑難課題以及所關心的問題。

杜象對新一代的畫家及雕塑影響至深，但那都是間接的影響，當時最重要的兩名藝術家是勞生柏（Robert Rauschenberg）及傑斯帕・瓊斯（Jasper Johns），在他們認識杜象作品之前，均各自有自己的方向，就繪畫風格言，他們較接近抽象表現主義的特色，並不似杜象繪畫的雅致色彩及成熟技法，他們認為較接近杜象的，是他們的實驗態度以及反偶像崇拜的立場。其他曾受到杜象哲學及作品啟發的尚有：李奇登斯坦（Lichtenstein）、詹姆士・羅森桂斯特（James Rosenquist）、安迪・沃荷（Andy Warhol）、依夫斯・克萊茵（Yves Klein）、亞歷山大・柯爾達（Alexander Calder）及吉恩・丁格利（Jean Tinguely）。

到了一九六○年代，杜象身為一名藝術家乃至於一名反藝術家，受到大眾如此注目，以至於他藝術的真正精神反而

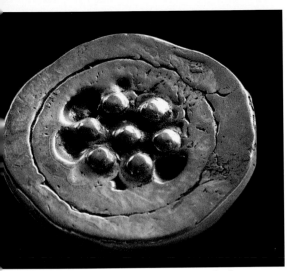

排水口　1964年　鉛的浴栓　直徑7.5cm

逐漸爲人所遺忘。一九六三年加州的巴沙迪納美術館爲杜象舉行首次大型回顧展，實際已將他奉爲是「現代藝術的守護神」，這也爲杜象的「複製品」創造了極佳的市場。他的一些知名的現成物品以限量簽名的方式出售，一名精明的米蘭經紀人於一九六五年推出八組此類複製品（每組約十三樣物件），標價二萬五千美元，結果全部被收藏家搶購一空。

　　杜象對他七十八歲高齡未費絲毫力氣即獲此市場佳績，頗感有趣，他突然發覺自己能夠坐頭等艙出國旅行，而與婷妮前往西班牙海邊度假。一九六八年杜象與妻子赴瑞士及義大利旅遊，夏天住在坐落於西班卡達蘭小鎮的卡達蓋斯家中，秋天他們返回巴黎。十月二日當他們與好友曼·雷晚餐後，杜象因心肌栓塞死在自己的公寓中，享年八十一歲，被安葬於羅恩紀念公園的家族墓地中。

　　杜象晚年面對各方經紀人、藝評家、收藏家的熱情追逐，他曾冷靜的表示：「社會取其所需，藝術家本人無須去計較，因爲並沒有實際藝術作品存在這回事，藝術品總是源於觀者與創作者兩極端立場，經陰陽兩極的行動才能相互擊出火花，但最後仍然要由觀者來判決，是否爲傑作往往是由後世來決定的，藝術家對此不應太過關注，因爲這已是與他本人沒有什麼關係了。」

　　杜象的寬廣影響力一如畢卡索的情況，事實證明我們無法將他局限在任何一種特殊的風格或是單一的藝術觀點中。杜象一直是反對偶像崇拜的，對他而言，世界上沒有什麼神

飛翔的心　1961 年

聖不可侵犯的事情，藝術並不是易於上癮的藥物。不過在他
反對偶像崇拜的後面，的確有一股堅定的力量。然而偶像通
常是被關在門裡面來崇拜的，杜象則敲開了所有的美學偶像
的門，並提出了有效的服務。他在活生生的實證中，以幽默
及質疑的態度，來反對浪漫主義藝術家的道貌岸然，並對抗
教條主義理論家的學院公式。

　　今天的藝術無論再怎樣地憤世嫉俗或多麼平庸，大門卻
是暢開的，任何事情均有可能發生。年輕一代的藝術家們，
當他們看一看杜象反偶像崇拜的背後，再瞧一瞧他主要作品
破碎玻璃的背後，必然可以從他那裡發現到繼續尋求理念自
由的可能性。藝術從來就沒有塵埃落定過，目標也從未被限
定，每一代的年輕藝術家均必須去選擇自己的路，為自己去
決定藝術的本質與現實，或是去決定尚未確定的。

　　總之，藝術史上尚沒有一位藝術家能像杜象那樣成功地掌
握了自己的自由，這也正是何以他的作品能夠持久經得起時
代考驗的原因所在。

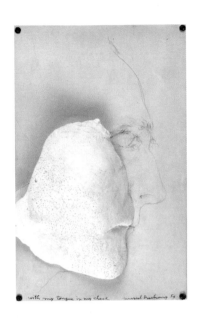

我的臉頰中的舌
1959年　石膏、
鉛筆、畫紙、木材
22×15×5.1cm

with my tongue in my cheek　marcel Duchamp 59

杜象與加泰隆尼亞

　　杜象晚期一些創作是在西班牙的卡達蓋斯完成的，如一九五九年製作〈我的臉頰中的舌〉、〈死拷問的靜物〉和〈死的靜物雕刻〉。而裝置於美國費城美術館的三度空間混合作品〈既有的〉也與卡達蓋斯有著許多關連。

　　一九一二年時，加泰隆尼亞的藝術交易商和畫廊經營者約瑟夫·道爾瑪在巴塞隆納的道爾瑪畫廊組辦了立體藝術展，這是立體主義的第五次國際性展覽—在時間上剛好與巴黎同時展出，亦是巴黎以外地區的第二次，和在私人畫廊舉行的第一次。

　　這次展覽也是杜象在巴塞隆納展出〈下樓梯的裸女第二號〉作品的時機，此幅作品在第二年的紐約軍械庫展為杜象帶來了國際的聲譽。這也許是杜象和加泰隆尼亞的第一次接觸，但更個人和親密的接觸則是在卡達蓋斯形成。一九三三年，杜象和瑪麗·雷諾茲訪問這個位於加泰隆尼亞海岸的村莊。這個夏日便是他訪問巴黎與紐約的前序。在巴黎時，杜象常與達利和卡拉見面，也常邀請雷·曼等朋友停留。

　　如瑱·約瑟夫·塔瑞茲在 Cent anys de Pintura a Cadaqu'es（巴塞隆納，1981）所寫：「在卡達蓋斯的杜象是個極具親和力的人。他參與在俱樂部中的討論，並不耍大牌地一同參加展覽開幕，而且他非常喜愛傳統的歌舞：在廣場的 havaners 的音樂，甚至佛朗明哥舞。」

　　杜象一些晚期的作品是在卡達蓋斯製作的，一九五九年製作〈我的臉頰中的舌〉、〈死拷問的靜物〉和〈死的靜物雕刻〉。

　　〈我的臉頰中的舌〉為一幅貼於木板上小幅的鉛筆素描顯示出一個自畫像的側面，而在臉頰部位則重疊放置一個石膏

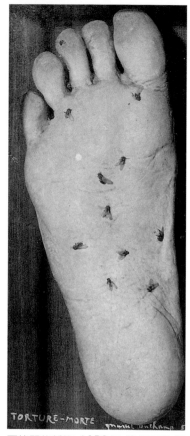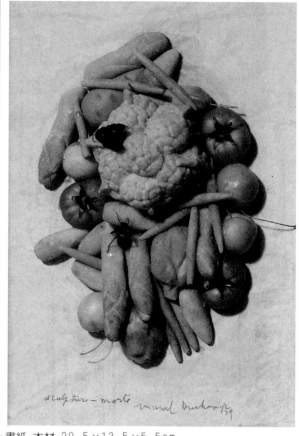

死拷問的靜物 1959年 塗色石膏、繩、畫紙、木材 29.5×13.5×5.5cm
巴黎羅貝爾·魯柏藏(上圖)

死的靜物雕刻 1959年 麵包、昆蟲、畫紙 33.5×22.5×5.5cm 巴黎羅貝爾·魯柏藏(右圖)

臉頰。這是一件具反諷性、心情輕鬆的作品，以文字、表情
和意思表現出藝術家十分喜愛的某些事物。

　　〈死拷問的靜物〉是一個掛於木板上的腳底板石膏模。在
這肉色的腳板上有十三隻蒼蠅。這是另外一種對現實事物和
傳統靜物的戲謔觀點。

　　〈死的靜物雕刻〉是一幅小型混合作品，由水果、蔬菜和
昆蟲構成一個似頭的形狀。但與反自然主義的反諷不同的
是，這件作品，與前一件，也被過多的扭曲閱讀所覆蓋。這

杜象攝於西班牙卡
達蓋斯寓所院子

些水果是真的碎杏仁餅,就像我們在加泰隆尼亞慶祝三智者來臨時所做和吃的碎杏仁餅一樣。

另外一件複雜的裝置或混合作品〈既有的〉:1瀑布、2瓦斯燈,是杜象於一九四六至六六年間構築的,也與卡達蓋斯有許多關連。這件混合作品使用了許多材質:老木材、磚塊、由金屬邊延展的皮革、樹枝、鋁、小鐵片、玻璃、毛線、電燈和瓦斯燈、馬達等。全部體積為二四二‧五×一七七‧八×一二四‧五公分。

這件最後在費城美術館完成裝置的作品,給了我們一個藝術家所要追求的效果的概念。杜象留下了詳盡的說明,指示作品應如何展出。一旦進入美術館,在看過杜象的其他作品後,觀者會進入一個燈光微暗的展示間,抵達門口並仔細觀看後,我們看到有二個與眼睛等高的窺探孔,邀請好奇者向內窺探,看看裡面有些什麼。

如果我們看了,會看到在前景有一堵牆,上面有一個不規則的洞。經由這個洞,我們可以看到一個裸女的部分,她的雙腿張開朝向觀者,刺眼地展示她沒有陰毛的生殖器。這個女體躺在乾樹枝做成的床上,左手(唯一可見的手)拿著一盞燈。背景則可以看到一個不斷有水流瀑布的風景,這要歸功於背後一項簡單卻巧妙的機械裝置。

〈既有的〉,如璜‧安東尼‧瑞米瑞茲在他的傑出著作《Duchamp, Elamor y la muerte, induso》(馬德里,1993)中所寫,這本書分成三個部分,是由「窺淫狂病人」的注視連結而成,在附於作品的操作指示中「窺淫狂病人」意指觀者。

這件作品包括窺視間、磚房間和裸女間。「杜象,畢生致力於詆毀視覺藝術,在此超越了所有視覺幻覺的極限。這扇門是真實的(它從卡達蓋斯被帶至紐約),而任何從窺探孔探視的人會有一種看到片段,或許是凍結的現實的感覺。這種管制著作品〈大玻璃〉的美學原理根本顛覆,一種無法

看見且複雜的
建築和技術結
構的支撐。」
因為觀者所見
只是一個幻
覺，掩蓋了戲
法和舞台裝置
的狡猾真實。
由丹尼斯·布
朗·黑爾為
〈既有的〉裝

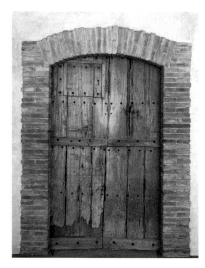
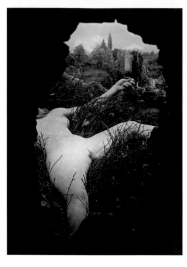

置時所拍的系列照片，重刊於一九八四年巴塞隆納米羅基金
會舉辦的杜象展的目錄上，不只確認了此件混合作品的大門
來自卡達蓋斯，同時背景的風景也可能來自相同的地區。其
中有一張照片顯示杜象站在還未經移動和加工前的作品中的
大門前。另一幅照片則是杜象和提尼在一個瀑布前的桌子用
餐，這個瀑布與混合作品中的背景相似。雖然這是杜象最後
的大型混合作品，但這並不像是他最後的作品。塔瑞茲回
憶：「杜象最後一次到卡達蓋斯是一九六八年六月十二日。
那個夏天他開始進行他打算建築在家中的火爐計畫。他這項
素描為〈壁爐淺浮雕〉。」

　　杜象對三度空間的技巧很感興趣，使用立體鏡或淺浮雕，
所以不必驚訝這件最後而未完成的作品——也是在卡達蓋斯製
作的，亦會環繞這個主題。這也是一九七七年巴黎現代美術館
出版的《杜象作品全集》中，最後一件有文字記載的作品。

　　塔瑞茲寫道：「杜象於九月離開卡達蓋斯，前往納伊塞
納，幾天後他便突然死亡。卡達蓋斯的火爐計畫是他最後的
作品，當時他已八十一歲。」（《加泰隆尼亞文化》月刊提
供。文 Abel Flgueres／侯權珍譯）

杜象1946～66年
極神祕的製作了這
件題為〈既有的〉
的裝置藝術作品。
兩年後（1968）杜
象去世，直到1969
年他的這件神祕遺
作，裝置在美國費
城美術館公開展
出。這件作品的外
觀是一扇紅磚圍繞
的木門（左圖），
從緊閉著門的中上
方開的兩個小圓
洞，觀者可以窺視
洞內的奇景－山川
瀑布和躺著手持瓦
斯燈的裸女（右
圖）。杜象是在西
班牙的加泰隆尼
亞，構思出這件晚
年的名作。（現藏
於費城美術館）

杜象的素描作品欣賞

依芳　1902年　畫紙、墨、鉛筆、水彩　38.5×28.5cm　巴黎私人藏

剪影自畫像　1958年　剪畫紙　14.3×12.5cm　巴黎私人藏

Parva Domus
magna Quies"
(Jack, Alph. Daudet)

搖籃曲　1902 年　畫紙、墨　16 × 20.5cm　巴黎私人藏

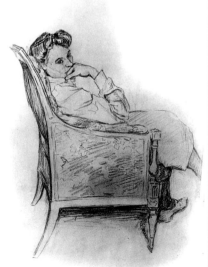

坐在椅子上的蘇珊・杜象　1903 年
畫紙、色鉛筆　49.5 × 32cm
巴黎私人藏

穿衣的依芳　鉛筆、畫紙、水彩
29.5 × 22cm　巴黎私人藏

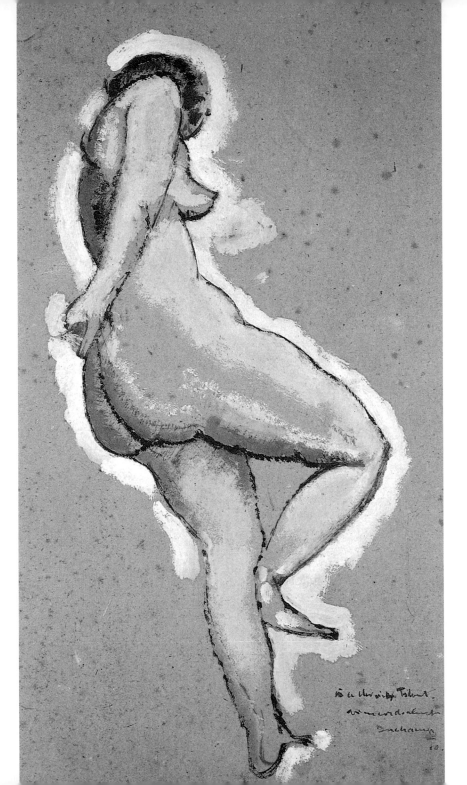

凡庸　1911年　鉛筆、畫紙　16.5×20cm　　二裸體，一強一速　1912年　鉛筆、畫紙
巴黎私人藏　　　　　　　　　　　　　　　　30×36cm　巴黎私人藏

單身漢與裸體新娘　1912年　鉛筆、水彩、畫紙　23.8×32.1cm　巴黎國立現代美術館藏
站立的裸體　1910年　卡紙、不透明水彩　60×38cm　法國浮翁美術學院美術館藏（左頁圖）

棋士的畫像習作　1911年　紙上素描、墨水　45×61.5cm　巴黎私人藏

棋士的畫像習作　1911年　木炭、畫紙　43.1×58.4cm　紐約私人藏

垂吊的瓦斯燈　1903-1904 年　木炭素描
22.4×17.2cm　巴黎私人藏

打球　1902 年　畫紙、墨　20.5×15.5cm
巴黎私人藏

傑克・威庸畫像　1904-1905 年
木炭、素描　31×20.2cm　巴黎朱利亞藏

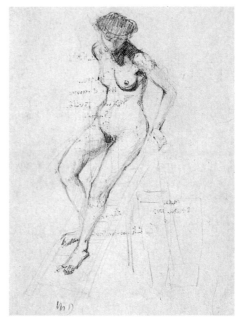

梯上裸婦　1907～1908 年　鉛筆、畫紙
29.5×21.5cm　巴黎私人藏

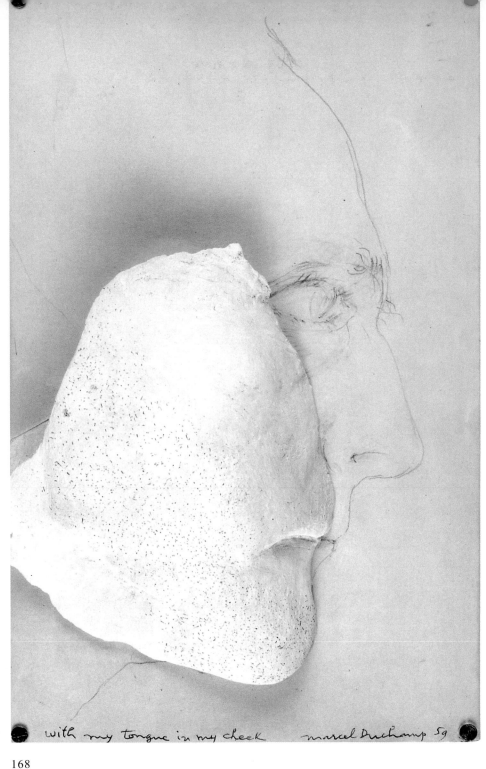

with my tongue in my cheek marcel Duchamp 59

雙人與一台車　1912年　木炭、畫紙　35×29cm　巴黎私人藏

我的臉頰中的舌　1959年　石膏、鉛筆、畫紙、木材　22×15×5.1cm

巴黎國立現代美術館藏（左頁圖）

M.O.

愛之燈　1968 年　銅版畫　42.2 × 25cm　巴黎私人藏

裸體新娘　1968 年　銅版畫　50.5 × 32.5cm　巴黎私人藏（左頁圖）

杜象年譜

一八八七　七月二十八日。馬塞爾・杜象生於法國諾曼第
　　　　的羅恩（Rouen）；父親尤金・杜象為富有公證
　　　　人；兄妹中排行老三，他的兩位哥哥一是畫家加
　　　　斯頓・杜象・威庸（一八七五年生，後改名傑克
　　　　・威庸），一是雕刻家雷門・杜象・威庸（一八
　　　　七六年生），均影響他喜愛藝術；外祖父為船務
　　　　代理商，熱愛雕刻藝術。

杜象家族位於布蘭
維勒德的住家

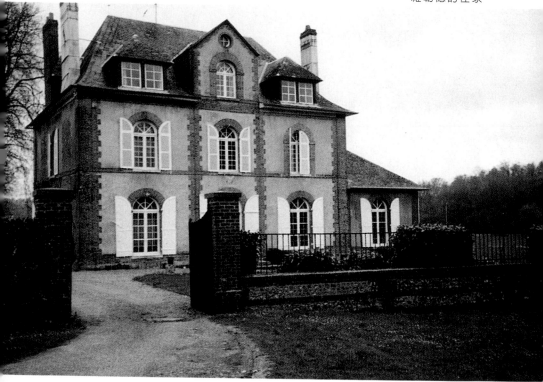

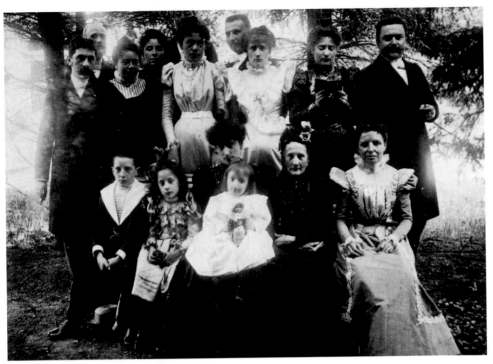

杜象家族合影，左側為少年時期的杜象。

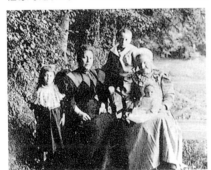

杜象童年留影（左起第三人），左起第
二人為其母親　1896年攝

幼年的杜象

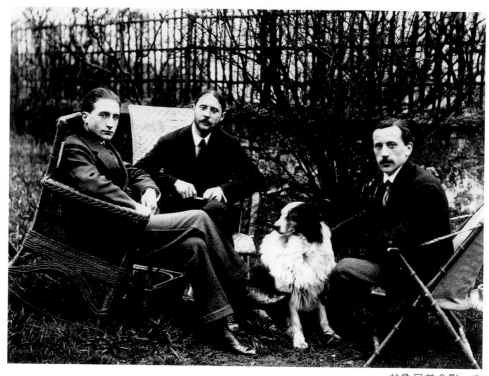

杜象兄弟合影：由
左至右，馬塞爾‧
杜象、傑克‧威庸
、雷門‧杜象‧威
庸

一九〇二　十五歲。畫第一幅印象派油畫〈布蘭維勒的風
　　　　　景〉。

一九〇四　十七歲。隨兄入巴黎茱里安藝術學院，作品受塞
　　　　　尚影響。

一九〇六　十九歲。自軍中服役一年後返巴黎，作品近野獸
　　　　　派。

一九一〇　二十三歲。參與普托集團，作品近立體派。

一九一一　二十四歲。開始嘗試機械想像作品。

一九一二　二十五歲。爲象徵派詩人茱勒‧拉佛格詩集作裸
　　　　　體素描插圖；七月第一次出國旅行，在慕尼黑停
　　　　　二個月。

一九一三　二十六歲。脫離普托集團，在聖傑尼維夫圖書館
　　　　　謀得圖書館員工作；結識畢卡比亞及阿波里迺

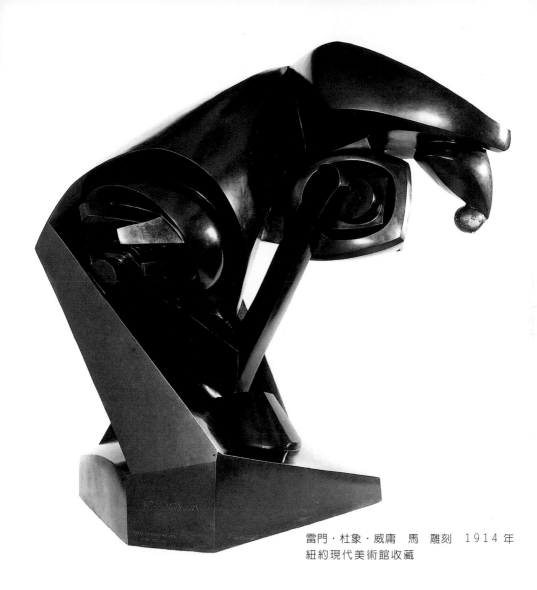

雷門‧杜象‧威庸　馬　雕刻　1914 年
紐約現代美術館收藏

　　　　爾；〈下樓梯的裸女〉參加紐約軍械庫大展，受
　　　　觀眾歡迎。
一九一四　二十七歲。新作現成物作品〈酒瓶架〉批判西方
　　　　藝術傳統。
一九一五　二十八歲。接受軍械庫大展策展人派奇建議，第
　　　　一次赴紐約，並結識大收藏家亞倫斯堡。

177

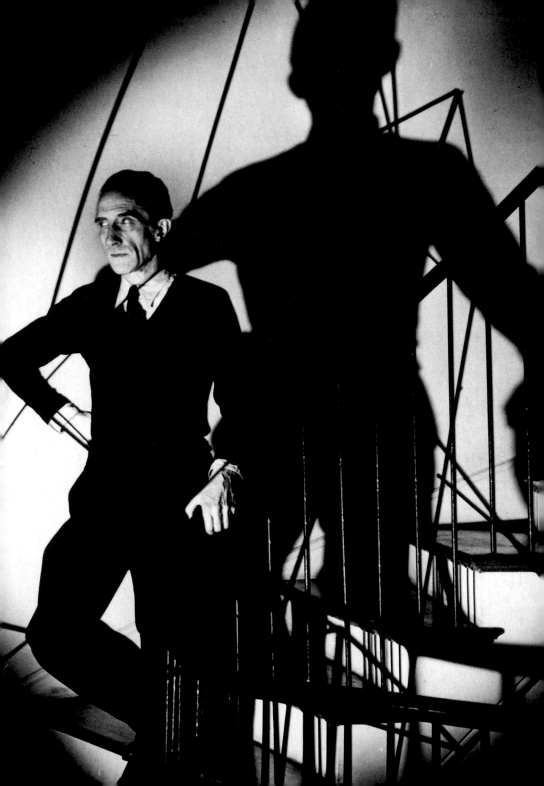

1917～1918 年間，杜象位於紐約西 67 街的工作室一景。

杜象（左）、畢卡比亞、貝亞杜莉絲・烏洛 1917 年攝於紐約（右圖）

正從樓梯走下來的杜象（左頁圖）

一九一六　二十九歲。現成物作品參加紐約保吉歐畫廊展出。

一九一七　三十歲。〈泉〉小便器參加紐約獨立藝術家社團展，遭籌備委員會排拒；為亞瑟・克拉凡拳擊手在中央大畫廊安排現代藝術演講會，演出脫褲風波。

一九一八　三十一歲。為收藏家迪瑞完成新繪畫〈你刺穿了我〉。

一九一九　三十二歲。赴阿根廷小住後返巴黎短期停留。

一九二〇　三十三歲。〈蒙娜麗莎〉現成物作品刊於《391》雜誌封面。

一九二一　三十四歲。化名露茜・賽娜維，著女裝照片刊於《紐約達達》雜誌封面。

一九二二　三十五歲。重探「大玻璃」系列。

杜象　約1920年攝

一九二三　三十六歲。中止「大玻璃」系列探討；再返巴黎。

一九二四　三十七歲。在巴黎參加沙迪的「暫停演出」芭蕾
　　　　　舞劇近乎裸體演出；與曼・雷、畢卡比亞、沙迪
　　　　　合作演出短片「演出中」。

一九二五　三十八歲。雙親過世；完成〈旋轉的半球形〉光
　　　　　學機器作品。

一九二六　三十九歲。與曼・雷合拍「貧血的電影」；爲雕
　　　　　塑家布朗庫西（Brancusi）在紐約布魯梅爾畫廊安

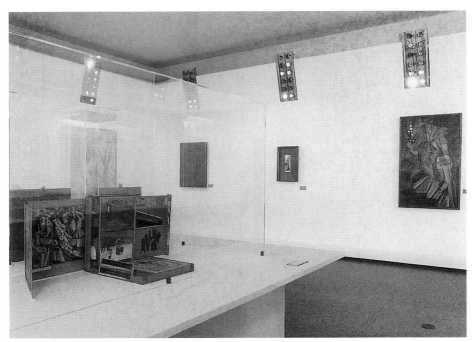

杜象作品展覽室，左前方為〈手提箱中之盒〉。

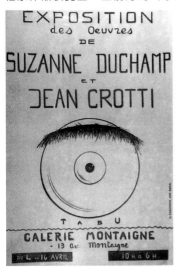

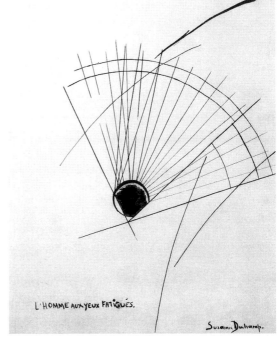

蘇珊・杜象和科賀迪作品展海報
1921年 巴黎蒙田畫廊

蘇珊・杜象 疲憊眼神下的人
約1921年 38.5×27.5cm
私人藏（右圖）

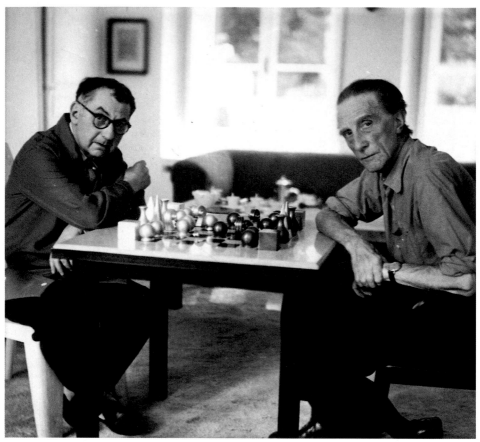

曼‧雷和杜象在棋賽中留影

排個展。

一九三○　四十三歲。近乎隱居生活，結識瑪麗‧瑞諾德
　　　　　（Mary Reynolds）；潛心研究西洋棋，數度成為法
　　　　　國棋隊代表。

一九三四　四十七歲。出版三百盒《綠盒子》；布魯東出版
　　　　　《新娘燈塔》，推崇杜象作品。

一九三五　四十八歲。作〈旋轉的浮雕〉，並展示於巴黎機
　　　　　械發明年展。

一九三六　四十九歲。十一件作品參加紐約現代美術館「魔

杜象下棋的情景
1931 年
(右頁圖)

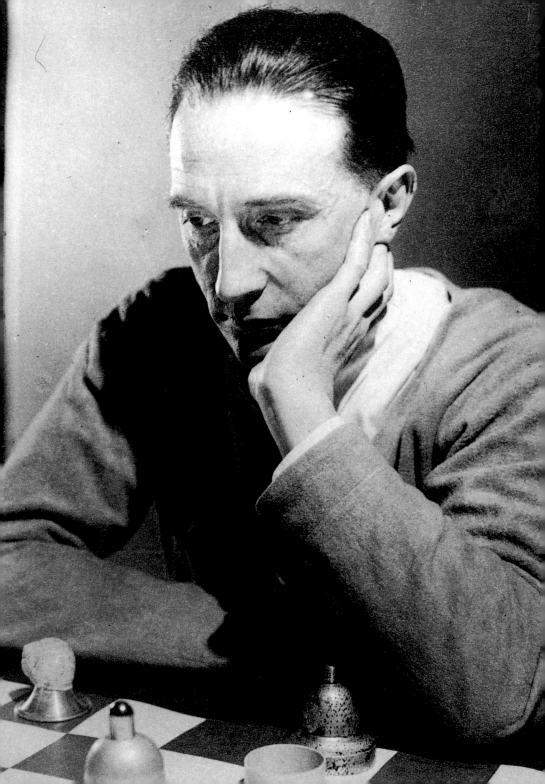

曼‧雷拍攝杜象的
照片　1930年

杜象的右手正準備
移動棋子^{（左頁圖）}

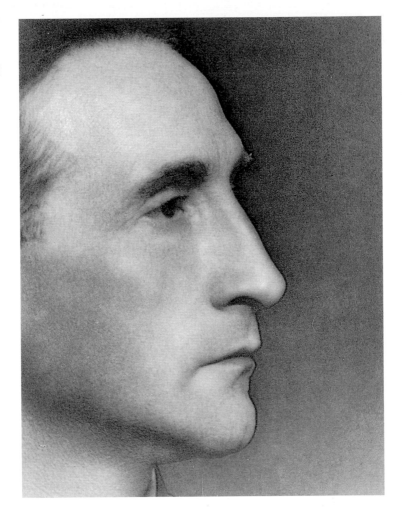

幻藝術‧達達‧超現實主義」特展。

一九三八　五十一歲。協助布魯東在巴黎舉辦超現實主義國
　　　　　際展佈置。

一九三九　五十二歲。馬塔抵紐約定居，極力推崇杜象。

一九四二　五十五歲。再返紐約，積極參與活動，成為收藏
　　　　　家佩姬‧古根漢及西德尼（Sidney Janis）的藝術
　　　　　顧問。

一九四三　五十六歲。為《VVV》雜誌設計封面，〈喬治‧

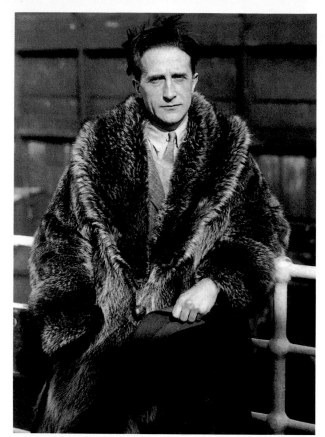

「超現實主義國際展」，杜象設計會場。1938年巴黎

杜象1933年12月接受訪問時所攝，這一年芝加哥舉行「進步的世紀展」，杜象的〈下樓梯的裸女〉也在展出之列。（左圖）

1942年10月14日至11月7日，紐約舉行「超現實主義的首次書類」展，杜象設計會場。（下圖）

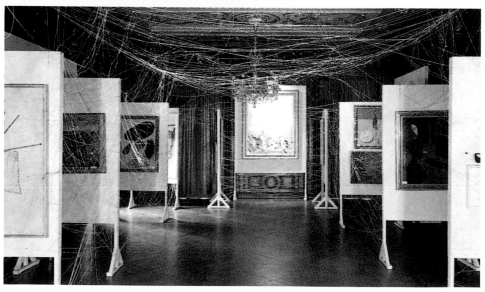

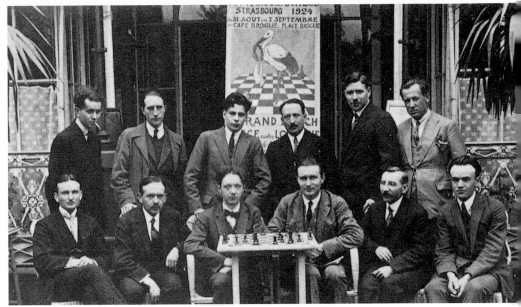

杜象（後排左二）與法國棋隊在史崔柏哥廣場合影 1924 年

華盛頓〉作品引爭議。

一九四五　五十八歲。杜象兄弟三人在耶魯大學美術館舉辦
　　　　　聯展，《觀點》雜誌爲他製作專輯。

一九四七　六十歲。爲巴黎麥克特畫廊舉行的「超現實主
　　　　　義」展覽設計說帖。

一九五〇　六十三歲。密友瑪麗過世。

一九五四　六十七歲。大收藏家亞倫斯堡將所收藏的杜象畫
　　　　　作全數捐贈費城美術館；結識亞勒西娜。

一九五五　六十八歲。成爲美國正式公民。

一九五八　七十一歲。協助沙諾里特教授整理杜象文字紀錄。

一九五九　七十二歲。協助法國藝評家勒貝撰寫《杜象》，
　　　　　英譯本由漢密頓執筆。

一九六三　七十六歲。加州巴沙迪納美術館爲杜象舉行首次
　　　　　大型回顧展，確立藝術大師的榮譽。

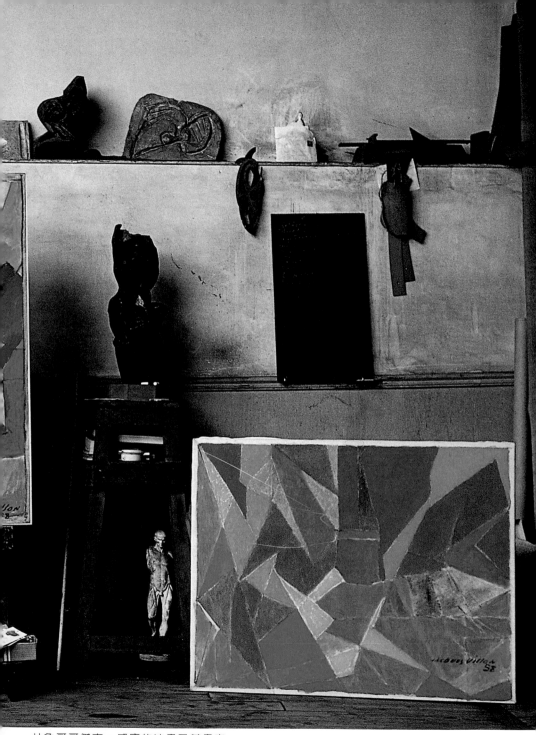

杜象哥哥傑克・威庸的油畫及其畫室

杜象哥哥傑克‧威庸作畫情景　1954年

一九六五　七十八歲。米蘭經紀人修瓦茲（Arturo Schwartz）
　　　　　推出八組杜象「複製品」，為收藏家搶購。包括
　　　　　〈大玻璃〉細節。

一九六六　七十九歲。在倫敦泰德美術館舉行大回顧展。訪
　　　　　問倫敦。

一九六七　八十歲。參加蒙地卡羅國際展。在法國的浮翁舉
　　　　　行杜象一族藝術展，包括他的哥哥和妹妹的作

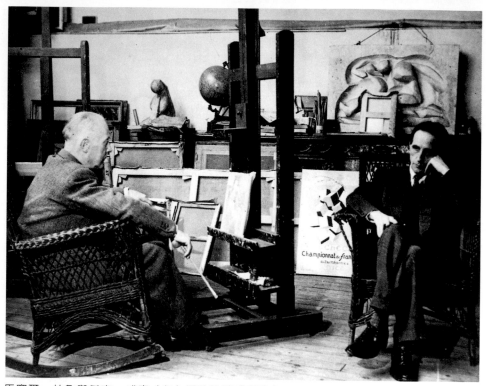

馬塞爾・杜象與傑克・威庸（左）攝於法國威庸畫室

品。其中一部分作品後來在巴黎國立現代館舉行
大規模展覽，這也是巴黎首次舉行的杜象展。這
一年他在紐約發行限定版的《綠盒子》，裡面裝
著他作〈大玻璃〉的手稿。

一九六八　八十一歲。出席第二屆布法羅藝術節。三月二十
　　　　　七日紐約現代美術館舉行藝評家魯賓策畫的「魔
　　　　　幻藝術、達達、超現實主義及其遺產」展，杜象
　　　　　提出十餘件作品參展，並出席開幕式。與妻亞勒
　　　　　西娜遊歐，秋天返巴黎；十月二日與好友曼・雷
　　　　　晚餐後，死於心肌栓塞，享年八十一歲，安葬於
　　　　　羅恩紀念公園的家族墓地。

杜象在巴沙迪納美
術館回顧展（1963
年）留影（右頁圖）

國家圖書館出版品預行編目資料

杜象＝Marcel Duchamp／曾長生等撰文
--初版．，台北市：藝術家出版社：民 90
面：　　　公分----（世界名畫家全集）

ISBN 957-8273-97-5（平裝）
1.杜象（Duchamp, Marcel, 1887-1968）-傳記
2. 杜象（Duchamp, Marcel, 1887-1968）-作品
　評論 3.藝術家-法國-傳記

909.942　　　　　　　　　90012442

世界名畫家全集

杜象 Marcel Duchamp

曾長生等／撰文　何政廣／主編

發行人　何政廣
編　輯　王庭玫、江淑玲、黃舒屏
美　編　柯美麗
出版者　藝術家出版社
　　　　台北市重慶南路一段 147 號 6 樓
　　　　T E L：(02)2371-9692-3
　　　　F A X：(02)2331-7096
　　　　郵政劃撥：0104479～8 號藝術家雜誌社帳戶

總 經 銷　時報文化出版企業股份有限公司
　　　　　桃園縣龜山鄉萬壽路二段351號
　　　　　TEL：(02) 2306-6842

製　版　耘橋彩色印刷有限公司
印　刷　耘橋彩色印刷有限公司
初　版　中華民國 90 年 8 月
定　價　新臺幣 480 元

ISBN　957-8273-97-5
法律顧問　蕭雄淋